歷代拓本精華叢書

顏勤禮碑

何海林 編

上海辭書出版社

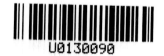
U0130090

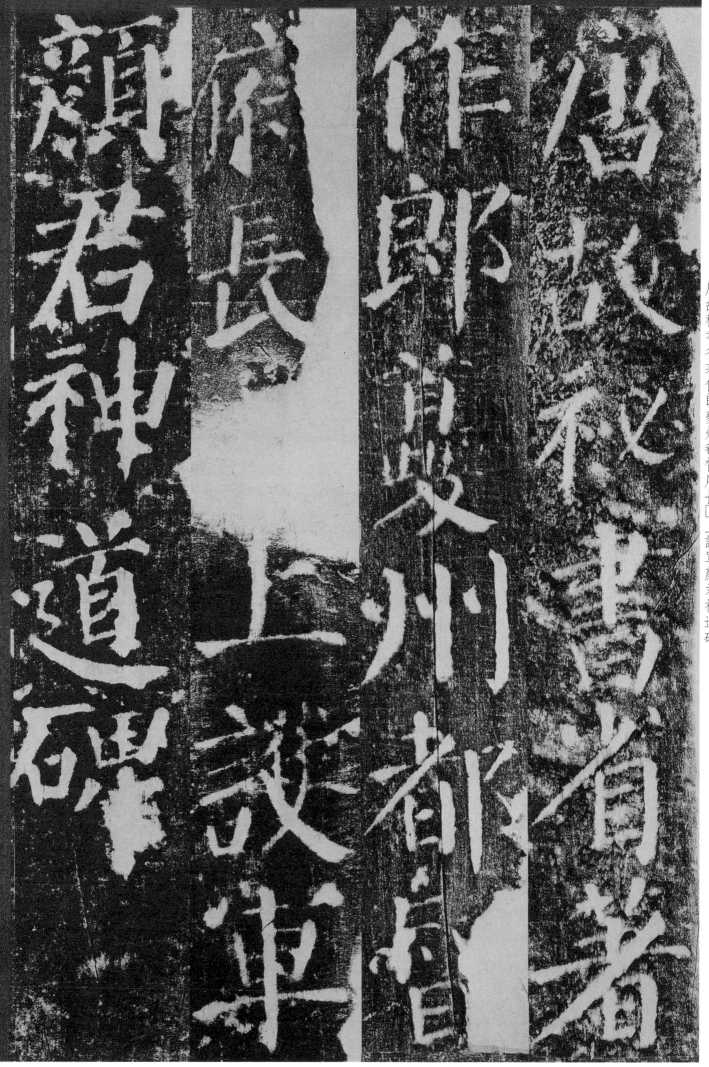

颜君神道碑

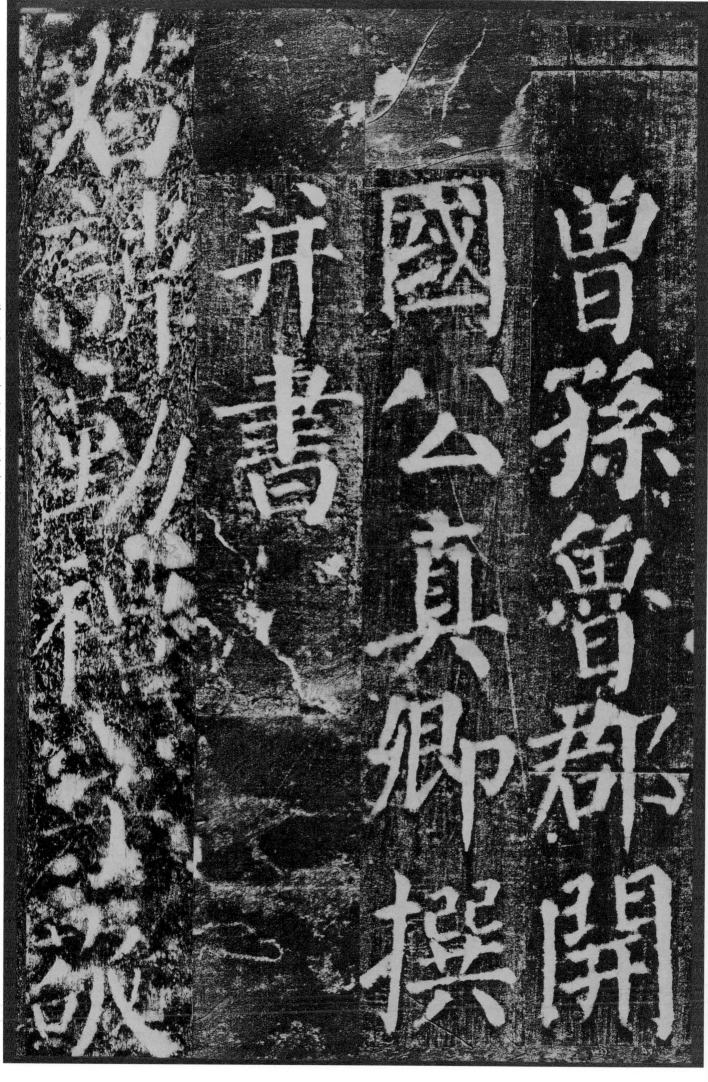

曽孫魯郡開
國公真卿撰
并書君諱勤禮字敬

琅邪臨沂人高祖諱□遠齊御史中丞梁武帝受禪不食數日

臨沂臨沂人

祖諱□遠齊

史中梁武武帝御

受禪不食數日

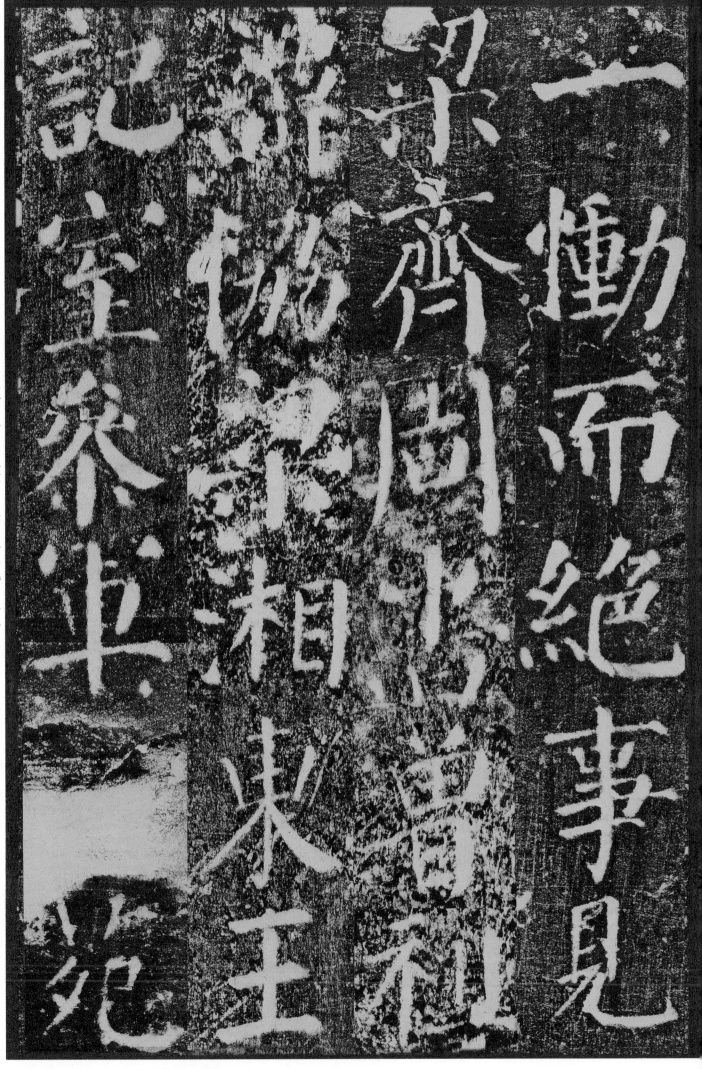

一慟而絶事見

梁齊周書曾祖

諱協梁湘東

王記室參軍□

苑

崔傳祖諱之推

北齊給事黃門

侍郎隋東官學

士齊書有傳始

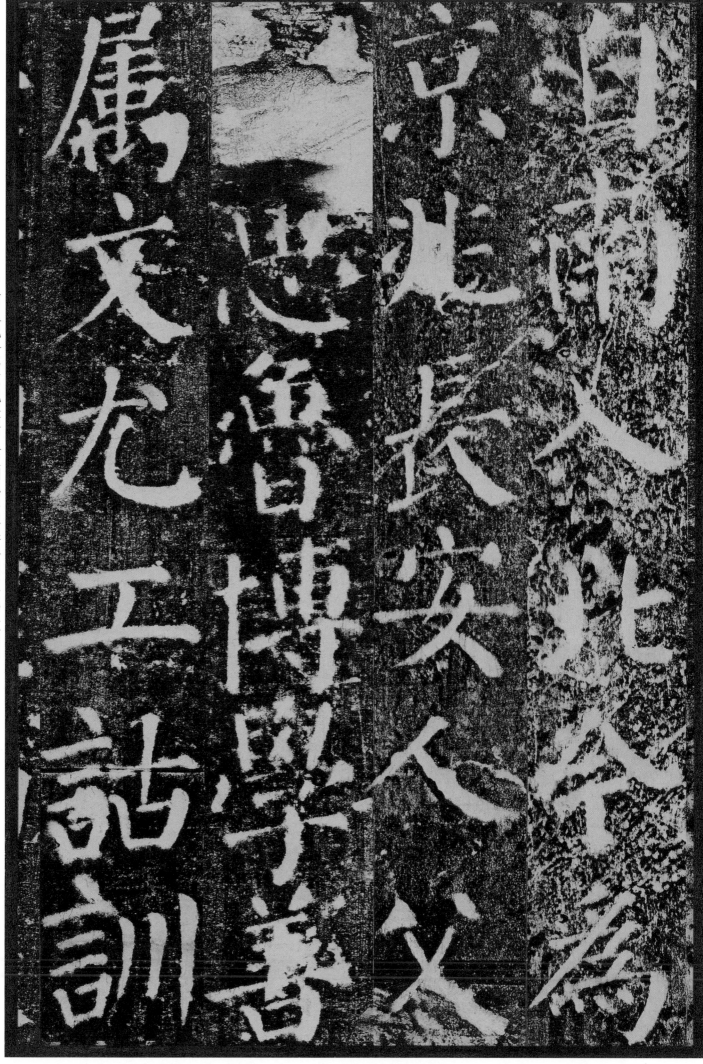

自南入北今爲京兆長安人父□思魯博學善屬文尤工詁訓

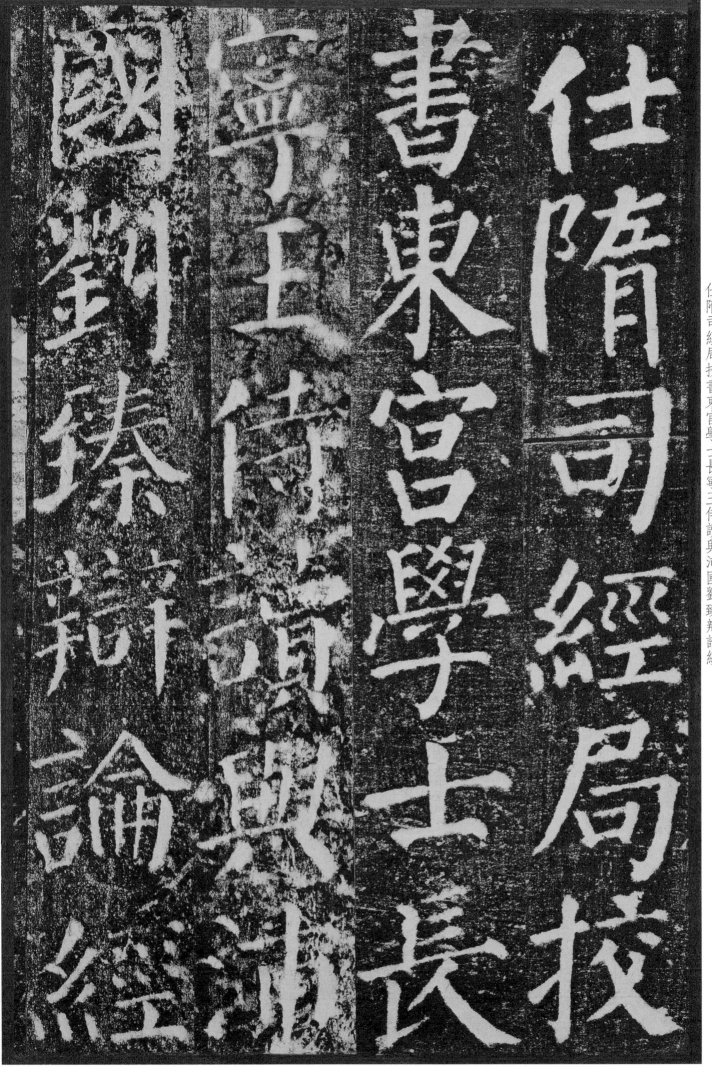

仕隋司經局校書東宮學士長寧王侍讀與沛國劉臻辯論經

義然

書黃

踰序黃門儶

岷君門傳集齊

將自傳六為

軍作

軍後集齊

加

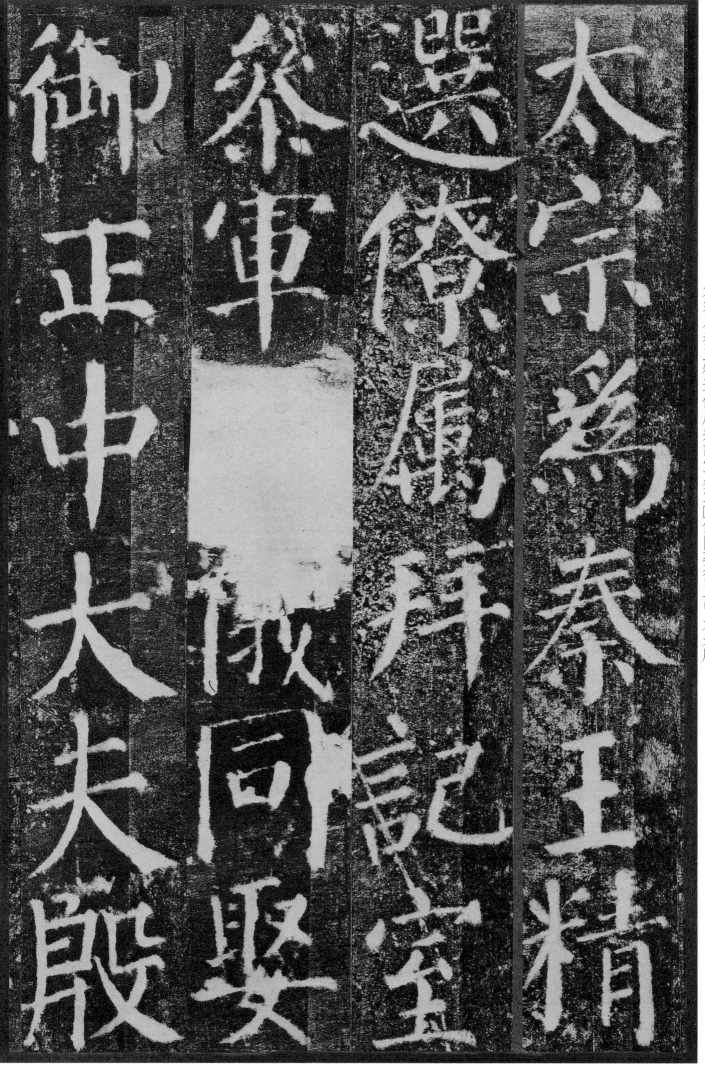

太宗爲秦王精選僚屬拜記室參軍□儀同娶御正中大夫殷

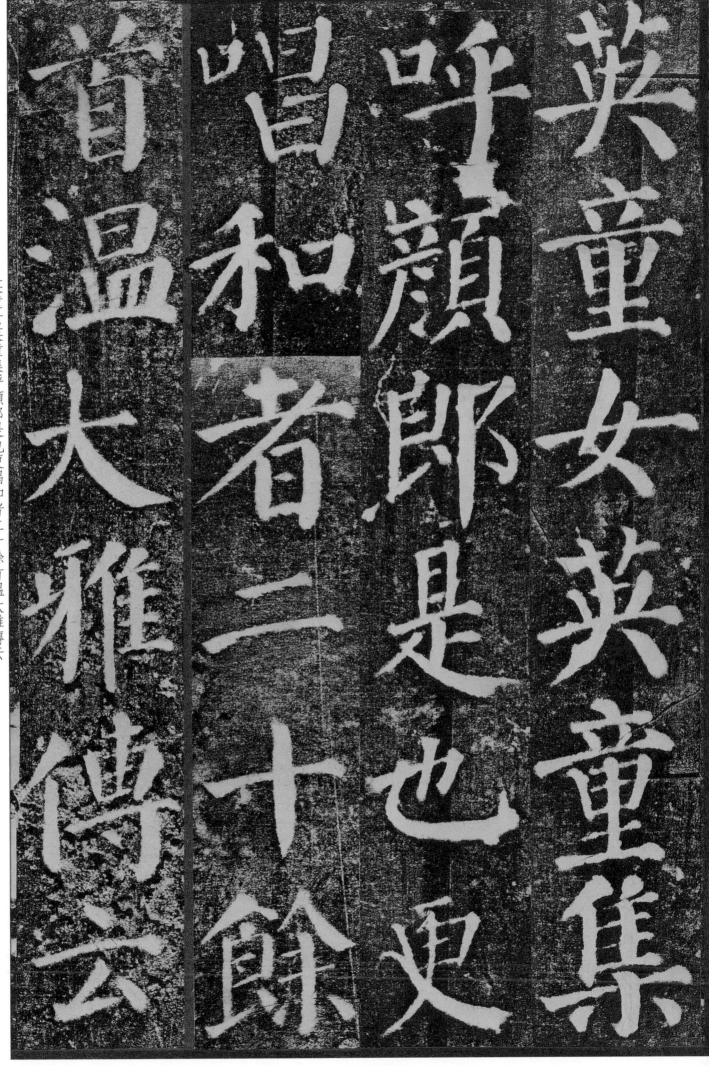

英童女英童集呼顔郎是也更唱和者二十餘首温大雅傳云

英童女英童

呼顔郎是也更

唱和者二十餘

首温大雅傳云

初君在隋□大雅俱仕東宮弟愍楚與彥博同直內史省愍楚

初君在隋
大雅俱仕東
宮弟愍楚
與彥博同
直內史省愍
楚

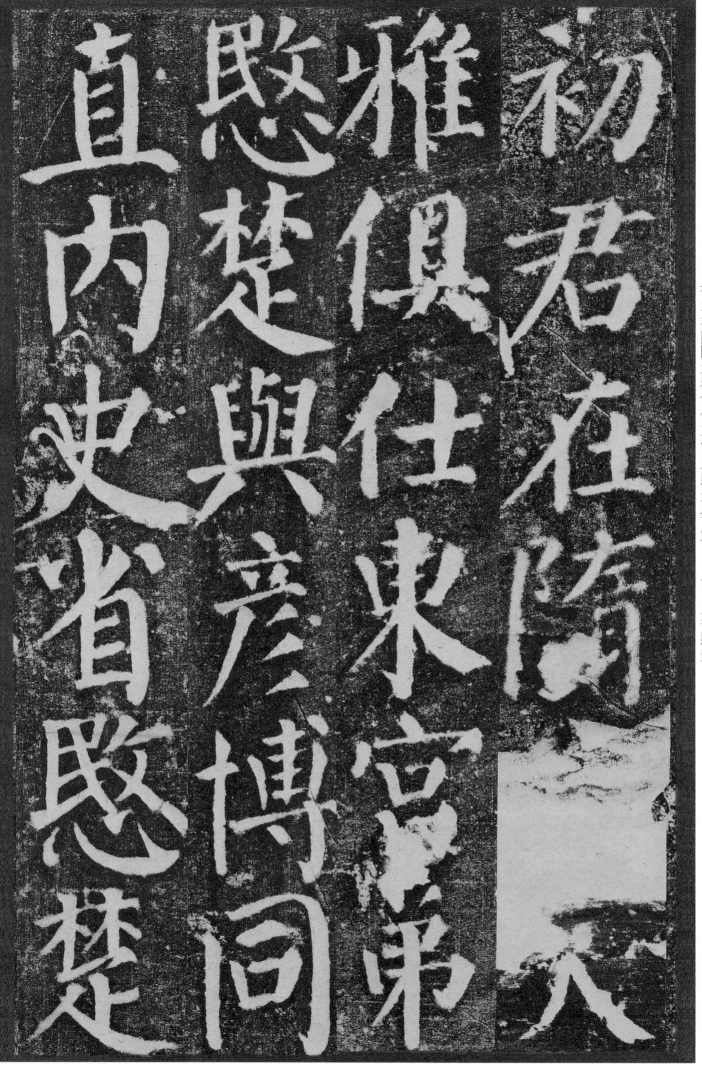

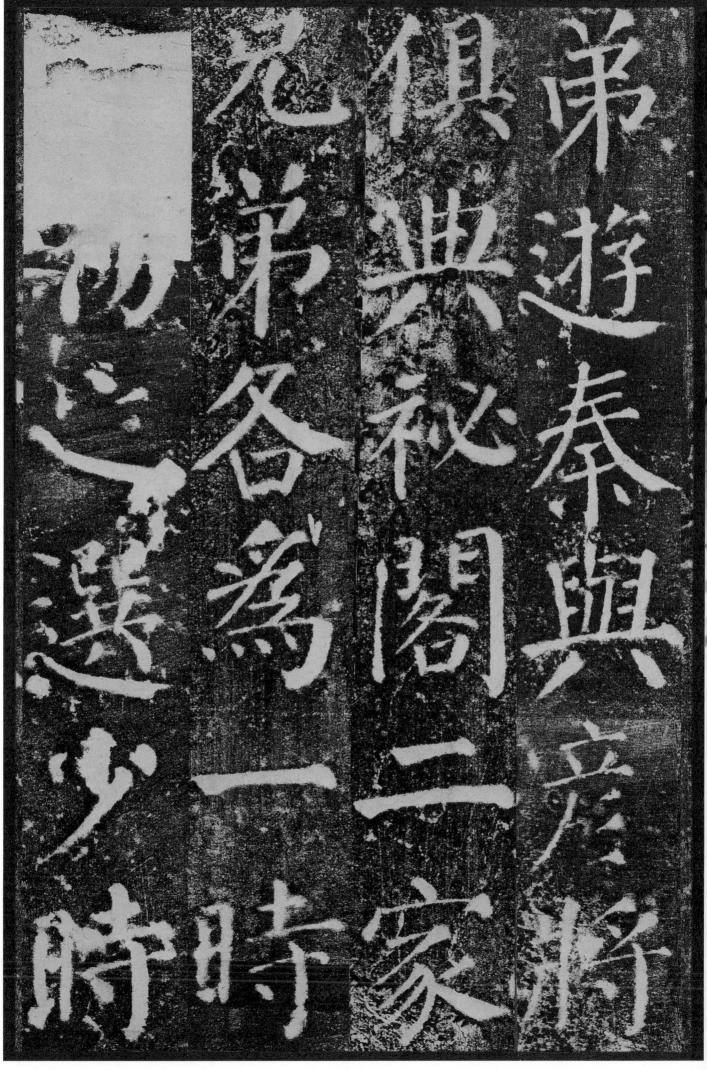

弟遊秦與彥將俱典秘閣二家兄弟各爲一時□物之選少時

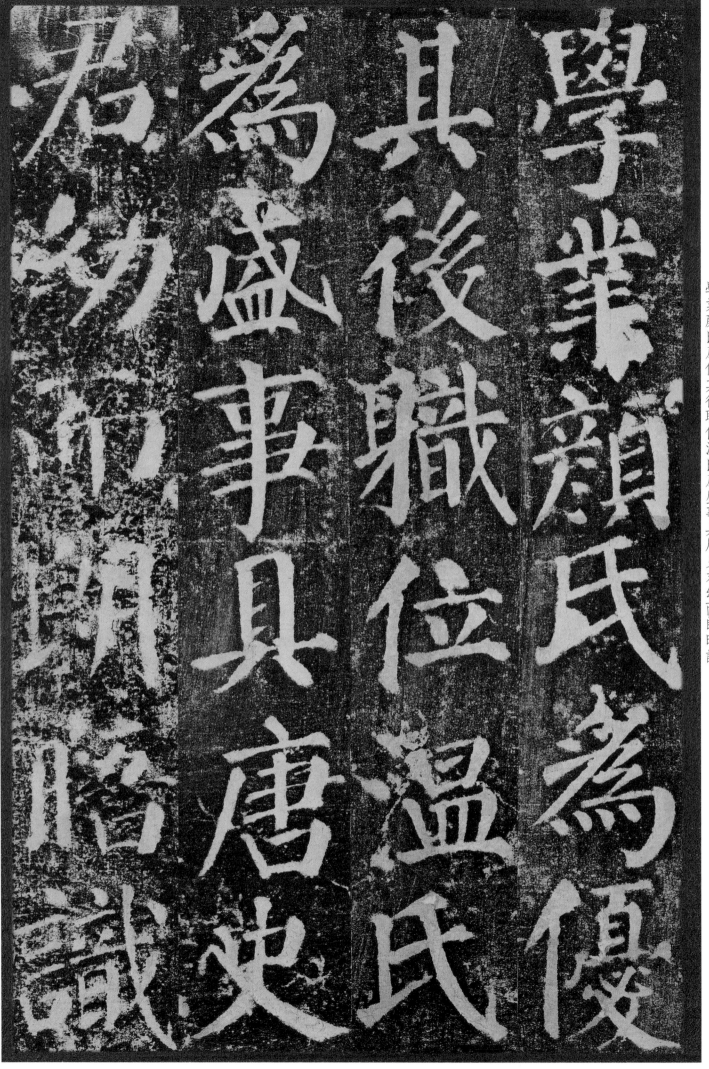

學業顏氏爲優其後職位溫氏爲盛事具唐史君幼而朗晤識

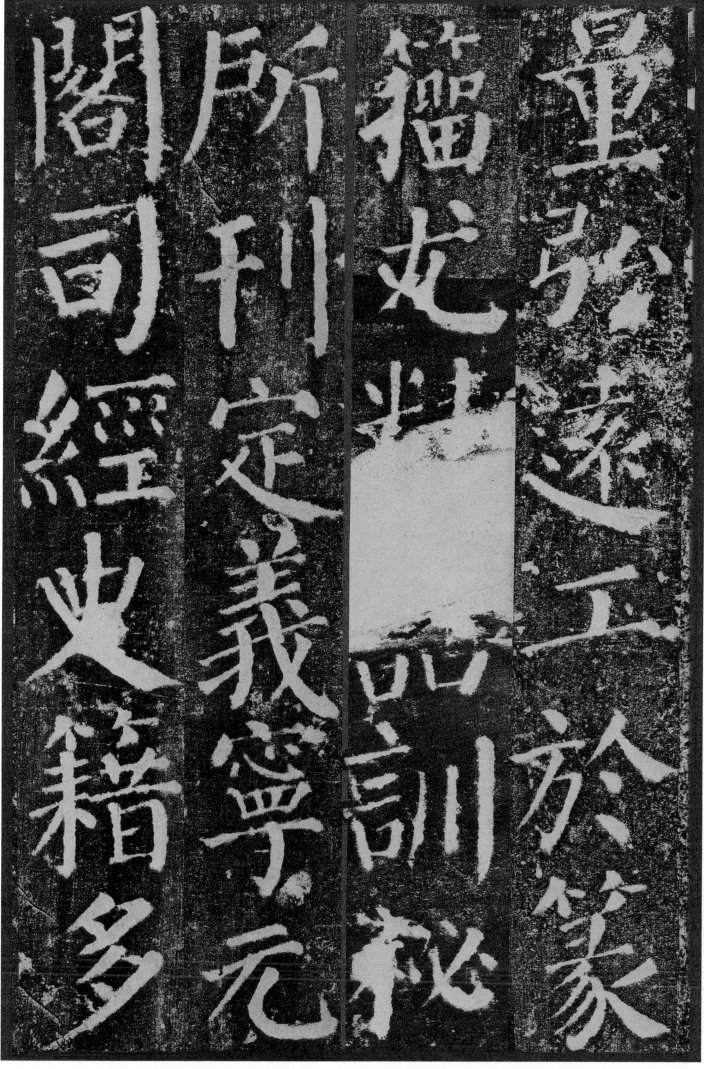

量弘遠工於篆籀尤精詁訓秘所刊定義寧元閣司經史籍多

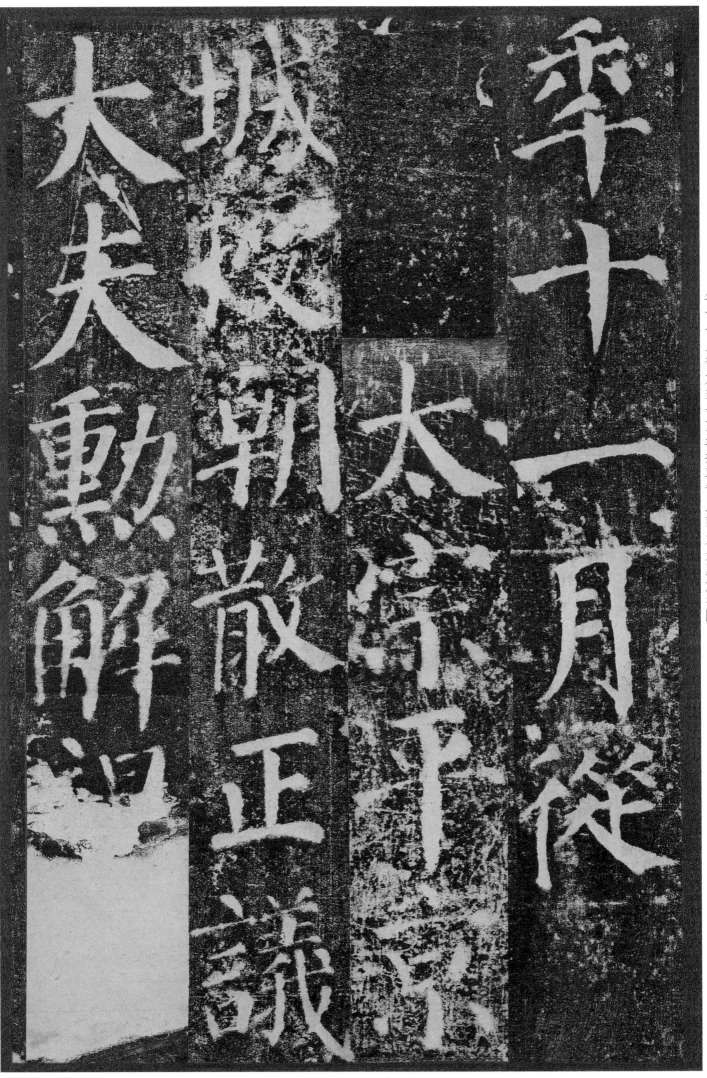

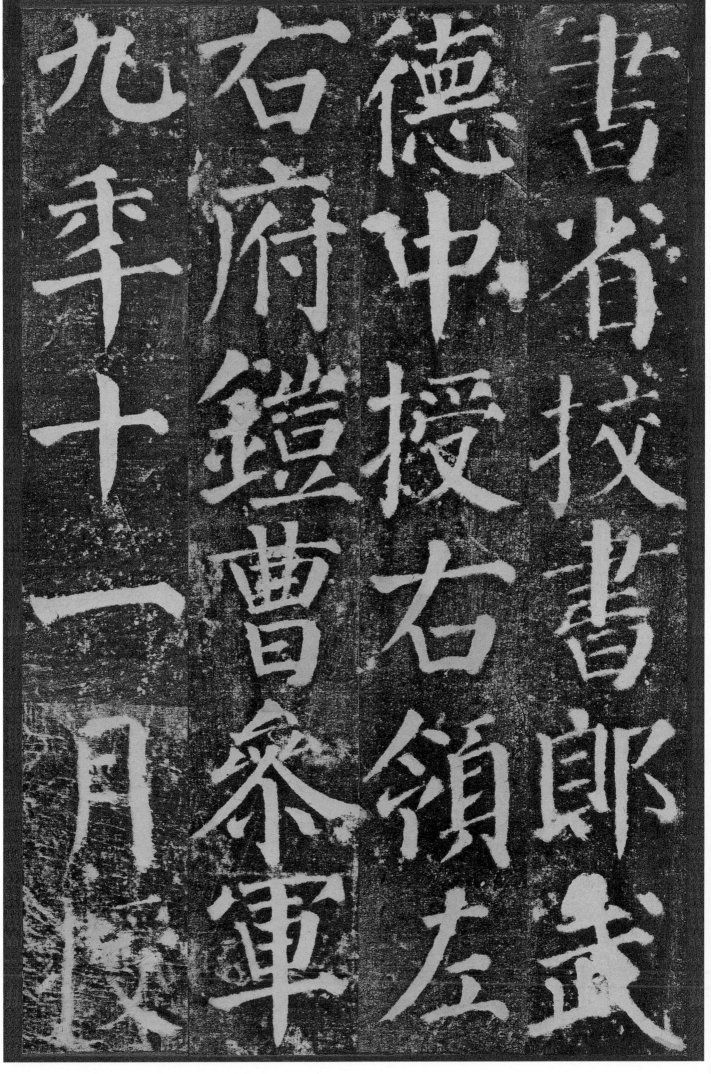

書省校書郎武德中授右領左右府鎧曹參軍九年十一月授

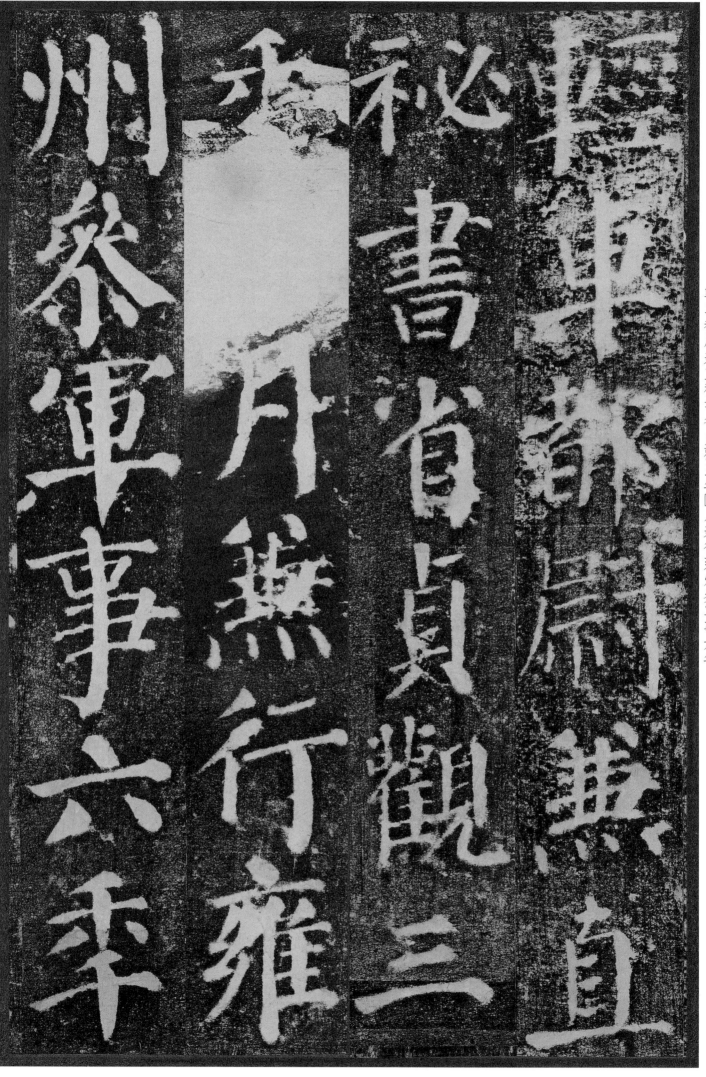

州參軍事六年

月燕行雍

書省貞觀三

車都尉兼直

秘

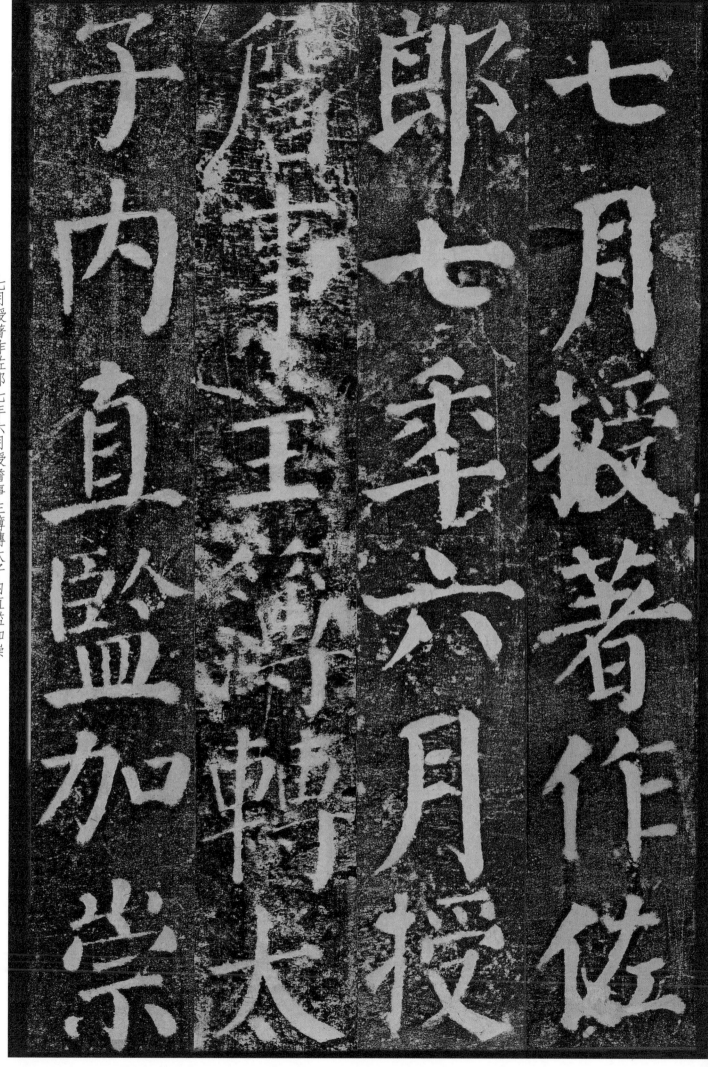

七月授著作佐郎七年六月授詹事主簿轉太子內直監加崇

七月授著作佐
郎七季六月授
人事王簿轉
宗內直監加崇

賢館學□官廢出補蔣王文學弘文館學士永徽元年三月

賢館學□官廢出補蔣王文學弘文館學士永徽元年三月

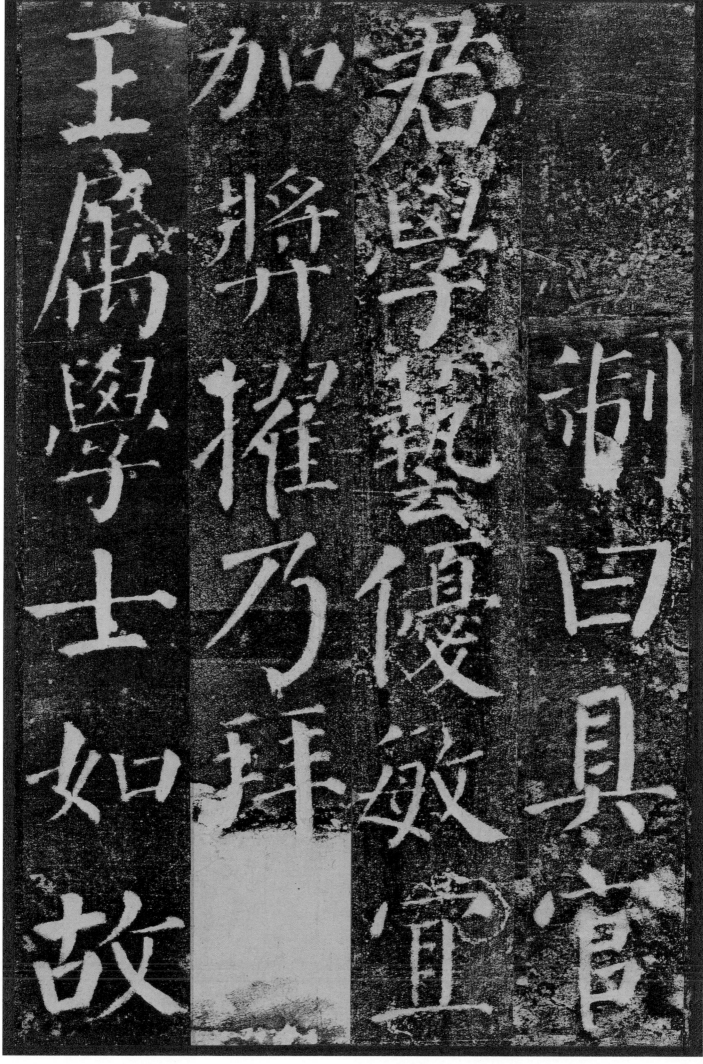

制曰具官君學藝優敏宜加獎擢乃拜□王屬學士如故

君學藝優敏宜加獎擢乃拜

測曰具官

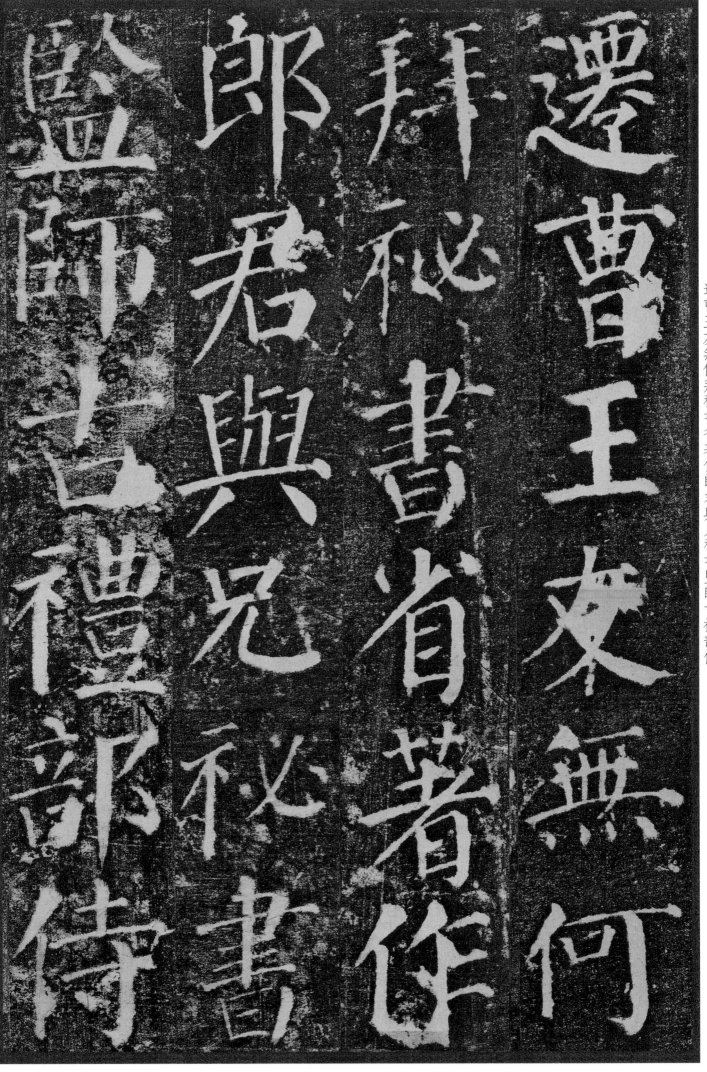

遷曹王友無何拜秘書省著作郎君與兄秘書監師古禮部侍

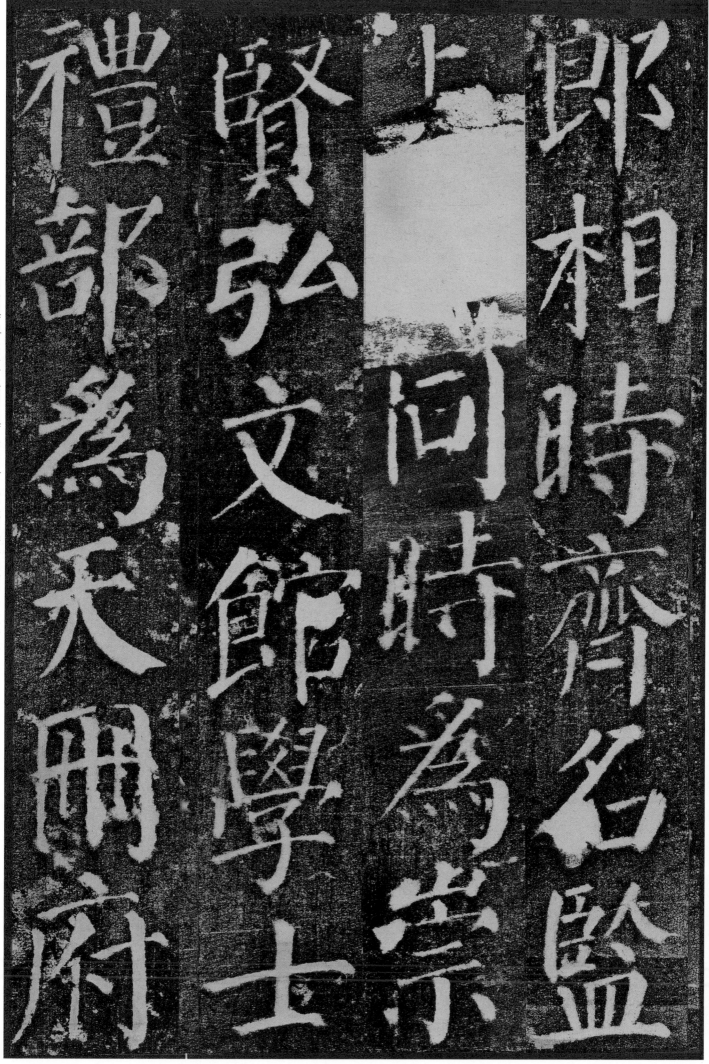

郎相時齊名監上□同時爲崇賢弘文館學士禮部爲天册府

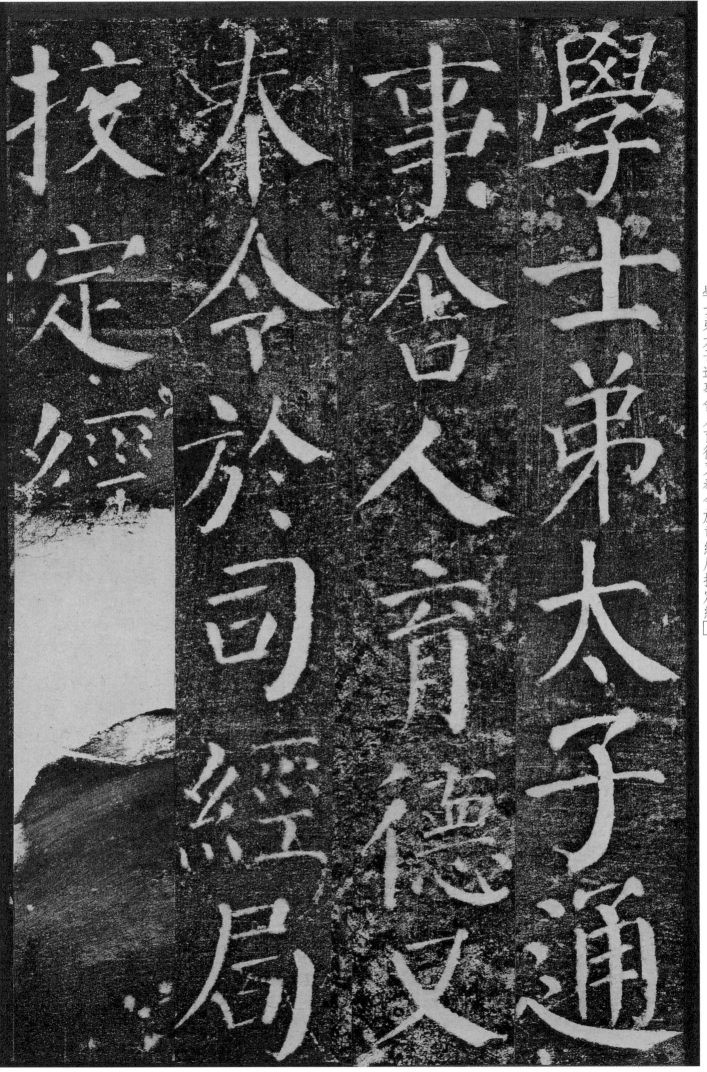

學士弟太子通事舍人育德又奉令於司經局挍定經□

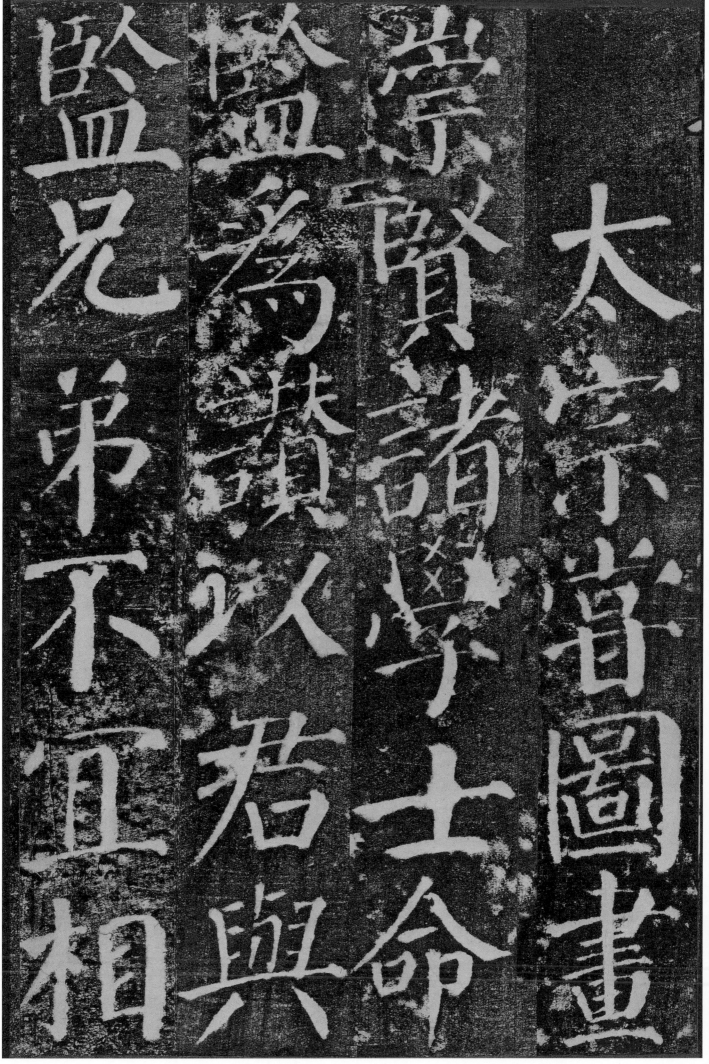

太宗嘗圖畫
崇賢諸學士
命監爲讚以
君與監兄弟不
宜相

25

敕述乃命中書舍人蕭鈞特□□依仁服義懷文守一履道

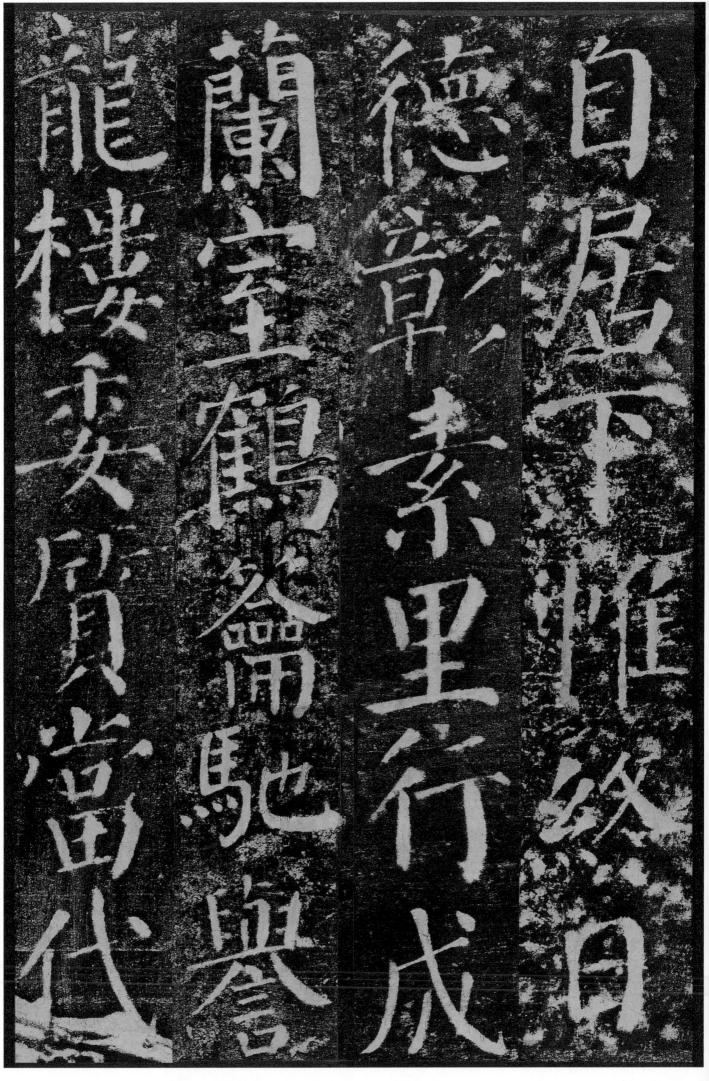

自居下帷終日德彰素里行成蘭室鶴籥馳譽龍樓委質當代

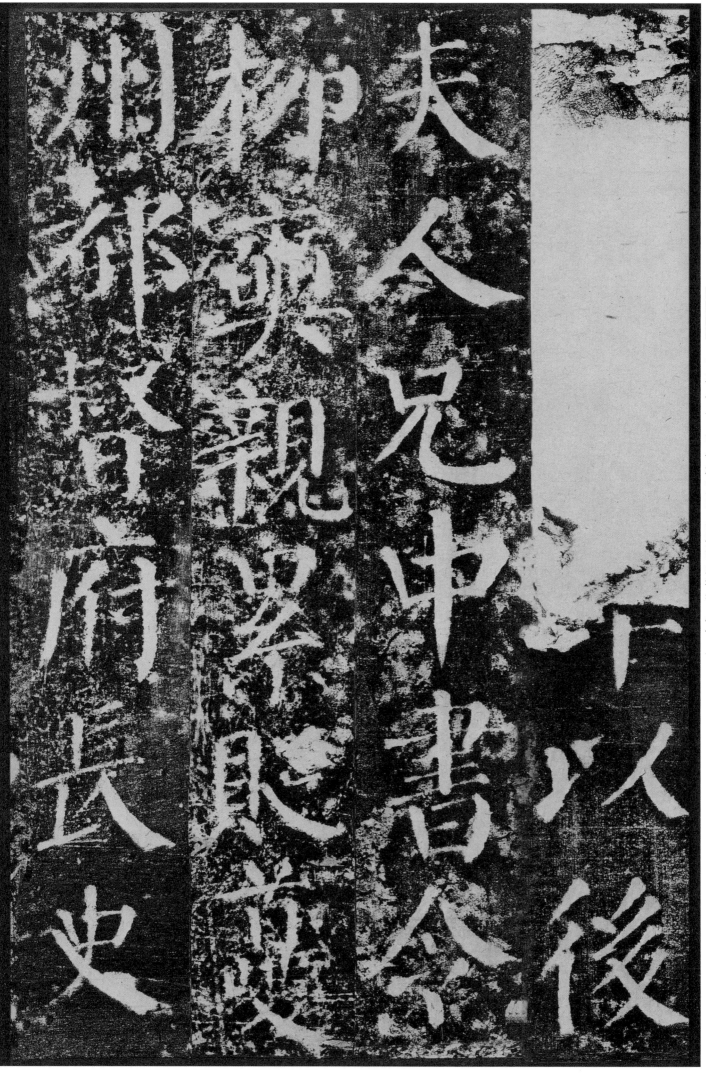

下以人後

夫人兄中書令柳

親觀衆見豈

用絆督府長史

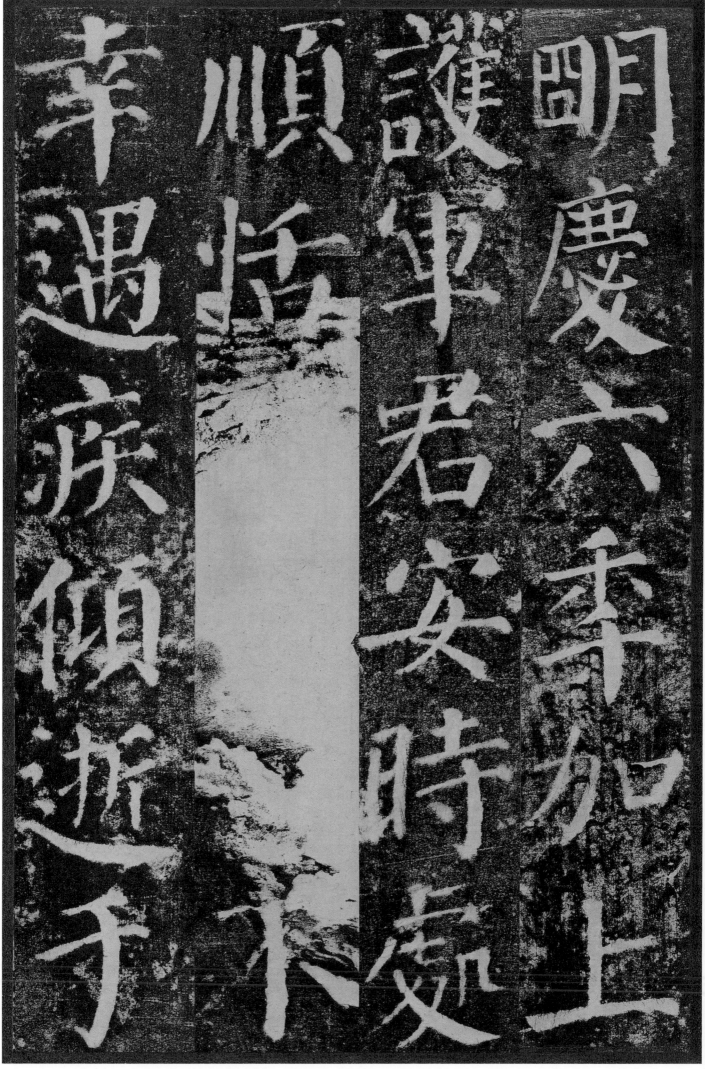

明慶六年加上護軍君安時處順恬
□□不幸遇疾傾逝于

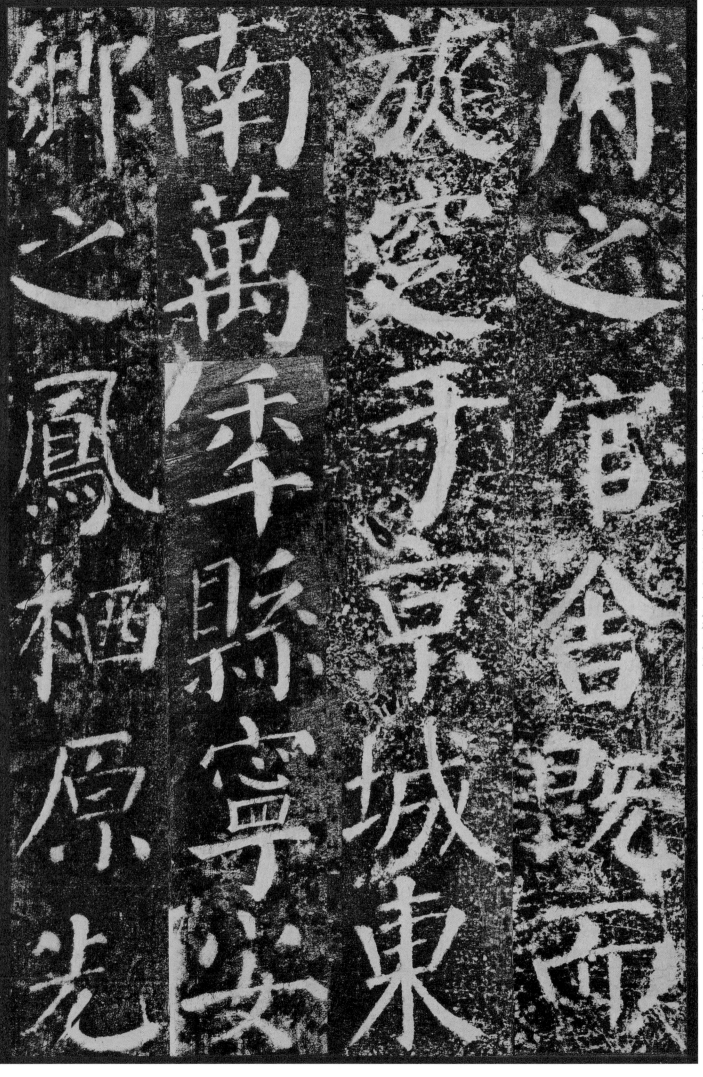

府之官舍既而旋寔于京城東南萬年縣寧安鄉之鳳栖原先

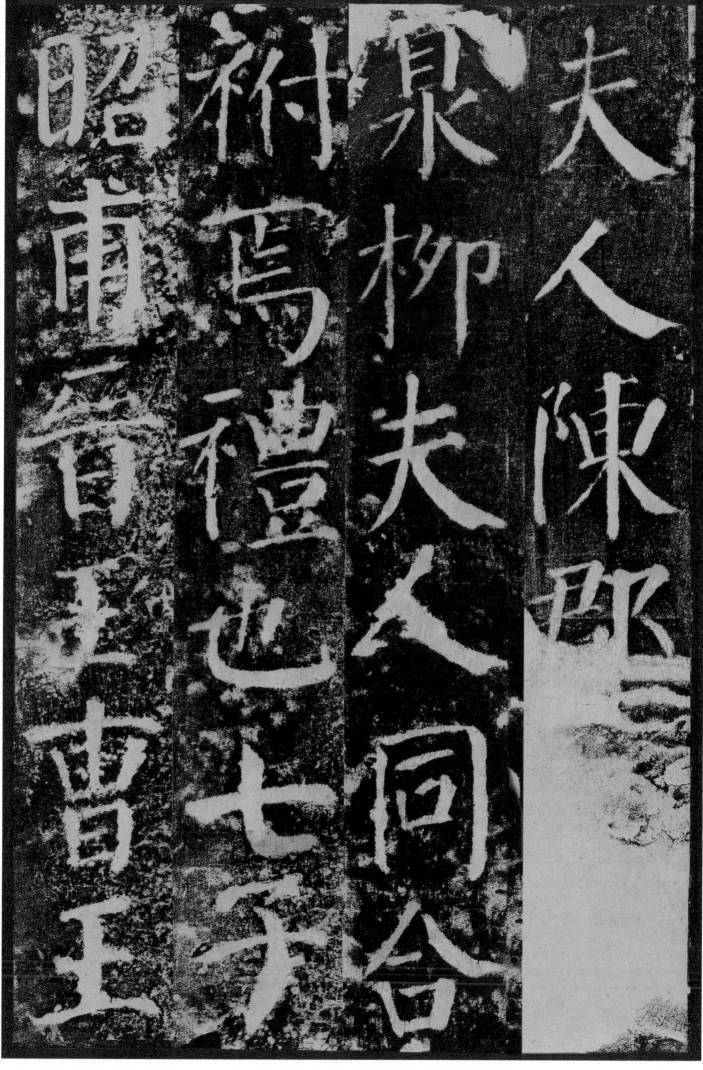

夫人陳郡□□枭柳夫人同合祔焉禮也七子昭甫晋王曹王

侍讀贈華
州刺

史事具
貞卿所

撰神
道碑敬
仲

人部
郎中
事
具

侍讀贈華州刺史事具真卿所撰神道碑敬仲吏部郎中事具

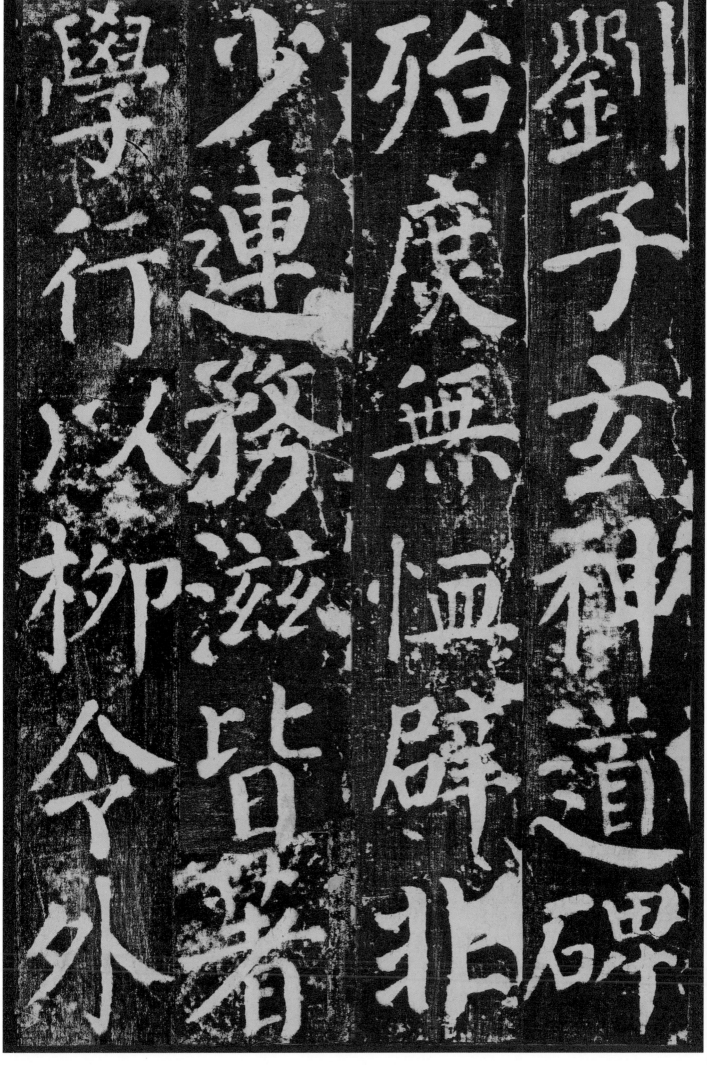

劉子玄神道碑殆庶無恤辟非少連務滋皆著學行以柳令外

甥不得仕進孫元□舉進士考功員外劉奇特摽牓之名動海

標牓之名動海

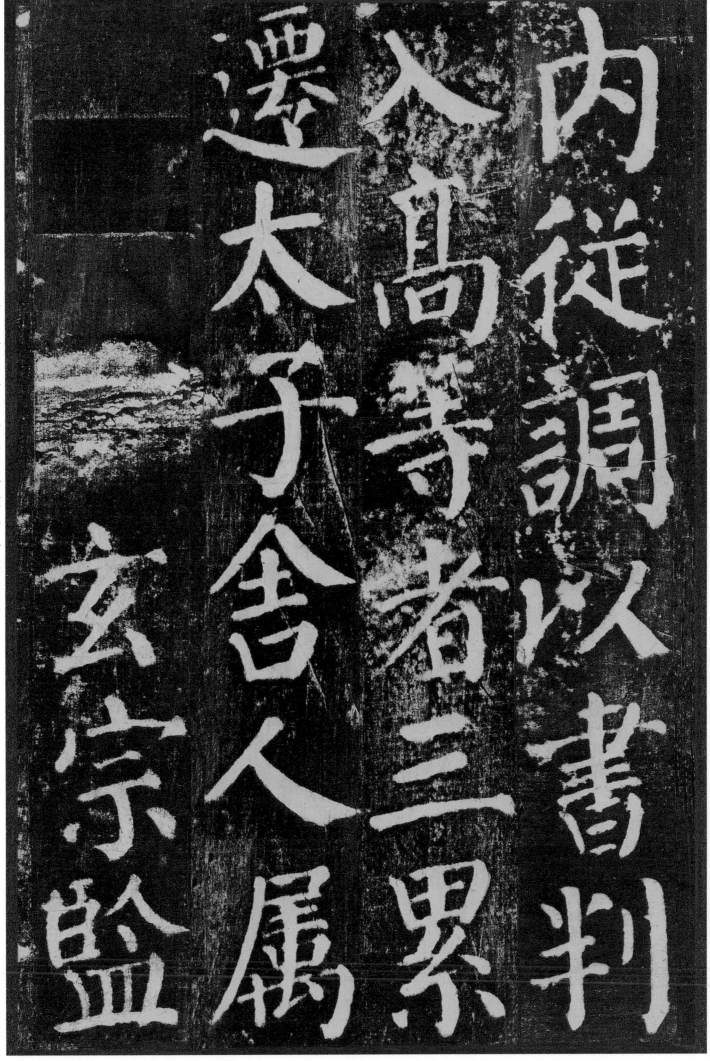

内從調以書判入高等者三累遷太子舍人屬玄宗監

內從調以書判
入高等者三累
遷太子舍人屬
玄宗監

國專掌令畫滁沂豪三州刺史贈秘書監惟貞頻以書判入高

頻贈沂國
贈豪專
秘三掌
書州令
監刺畫
惟史滁

以書書
書判判
判入入
入高

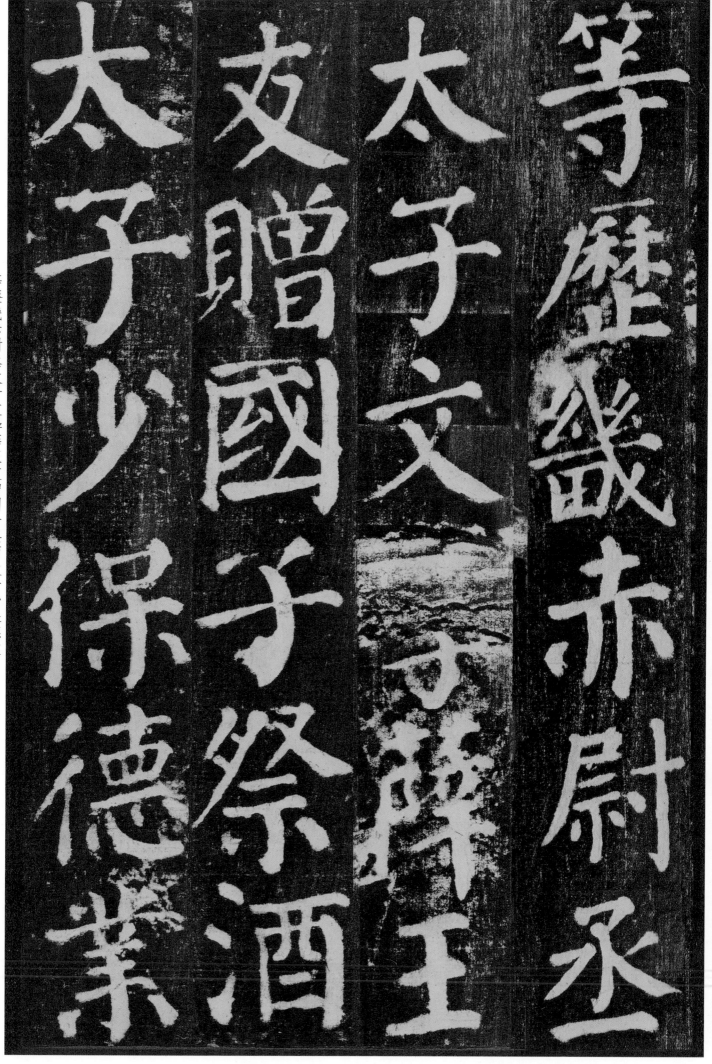

等歷畿赤尉丞太子文學薛王友贈國子祭酒太子少保德業

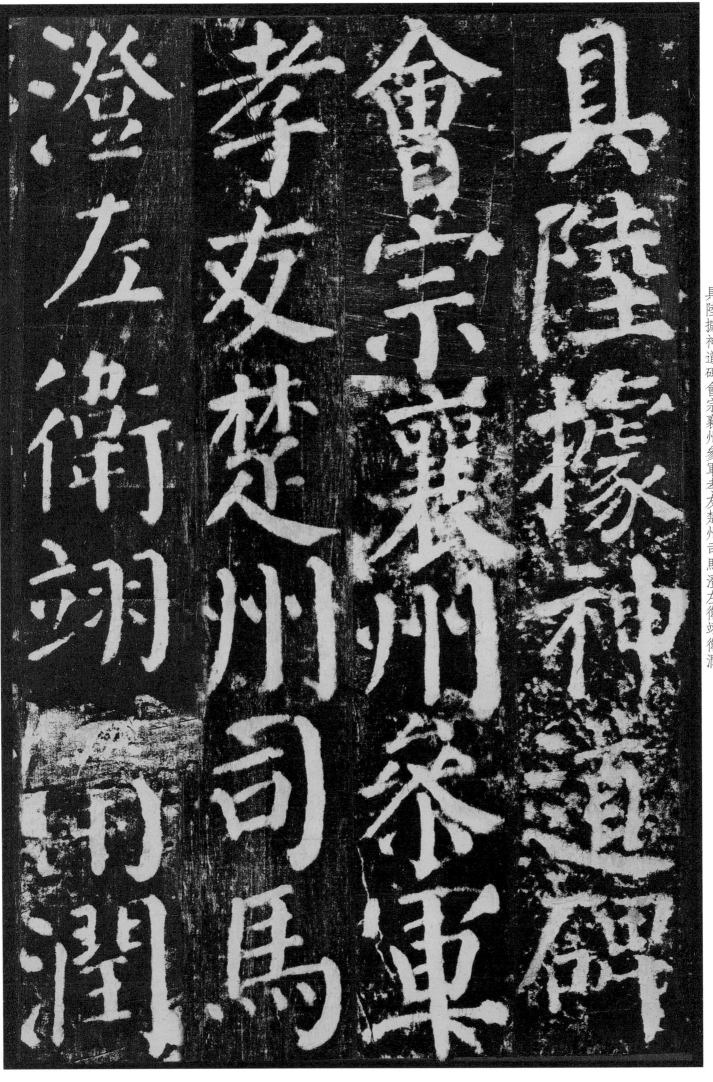

具陸據神道碑
會宗襄州參軍
孝友楚州司馬
澄左衛翊衛潤

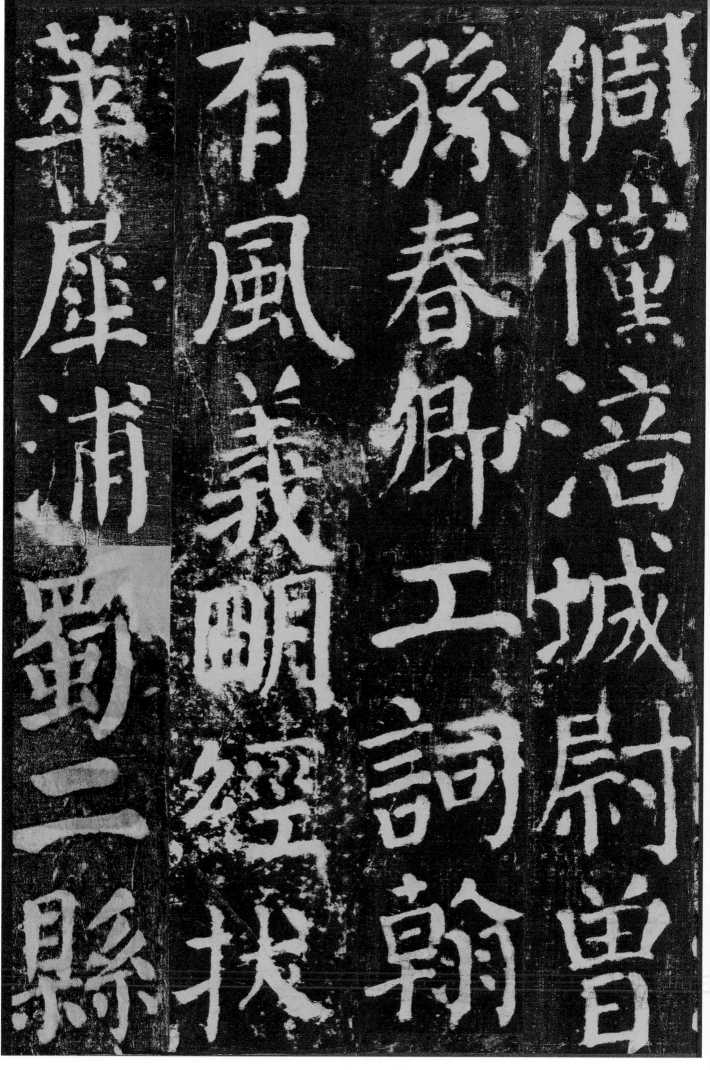

倡儻涪城尉曾
孫春卿工詞翰
有風義明經拔
萃犀浦蜀二縣

尉故相國蘇頲

故相國蘇頲舉茂才又爲張敬忠劍南節度判官偃師丞杲

尉故相國蘇頲舉茂才又爲張敬忠劍南節度判官偃師丞杲

40

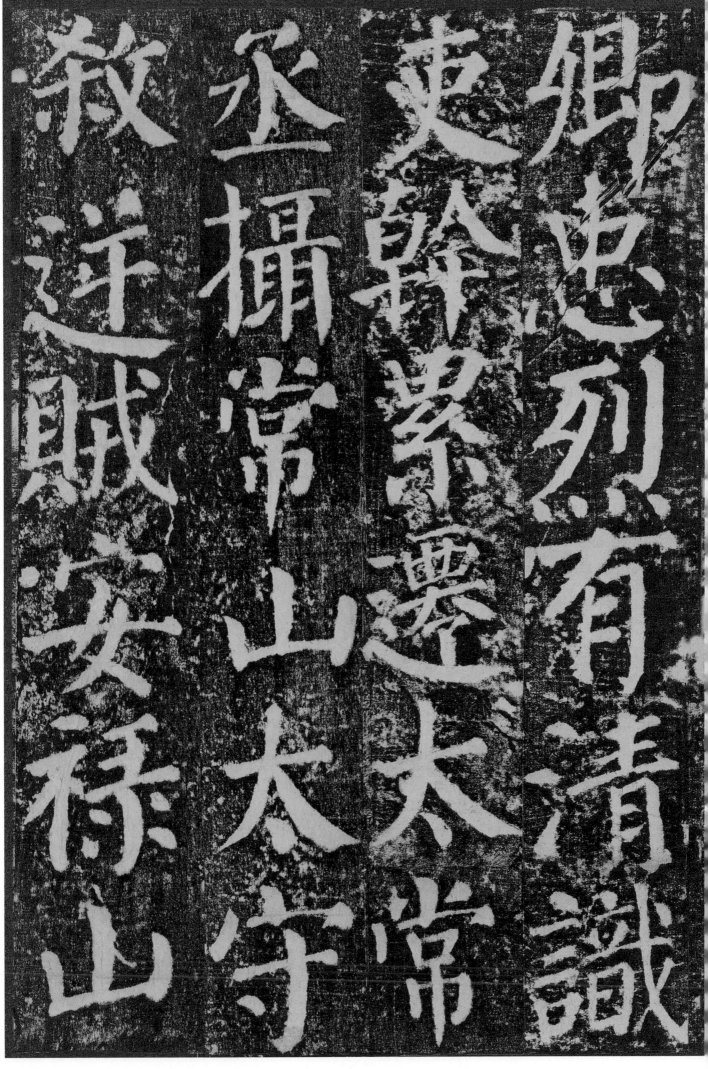

卿忠烈有清識吏幹累遷太常丞攝常山太守殺逆賊安禄山

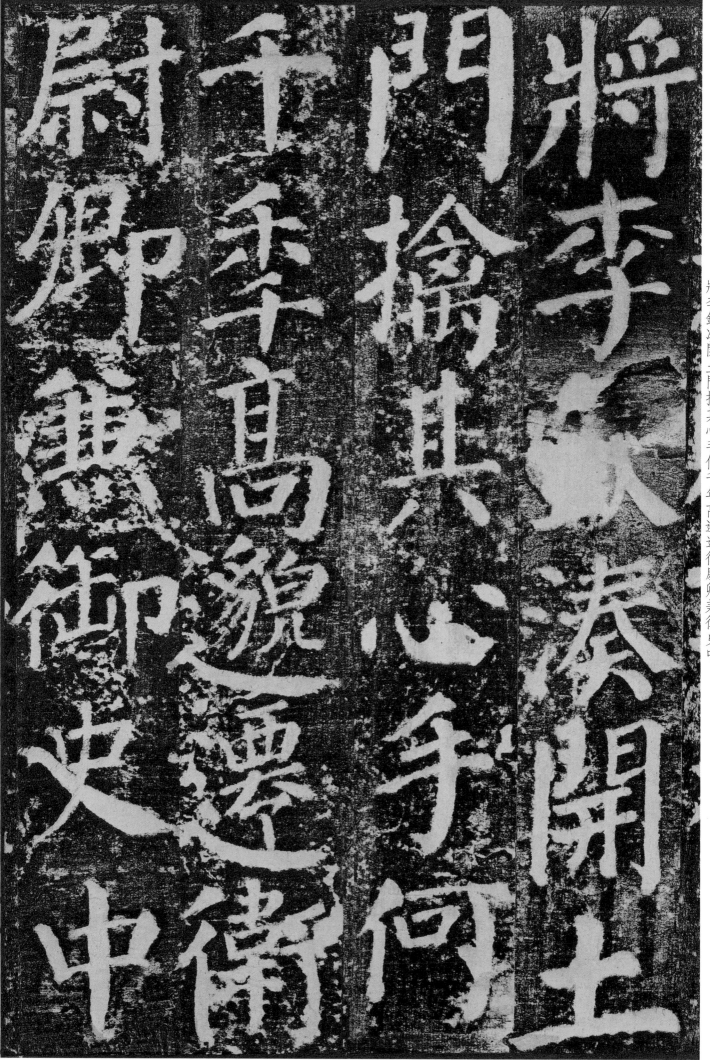

將李
欽湊開
開土門擒其
擒其心手何
心手何千年高
千年高逖
逖遷衛
遷衛尉卿兼
尉卿兼御史
御史中
中

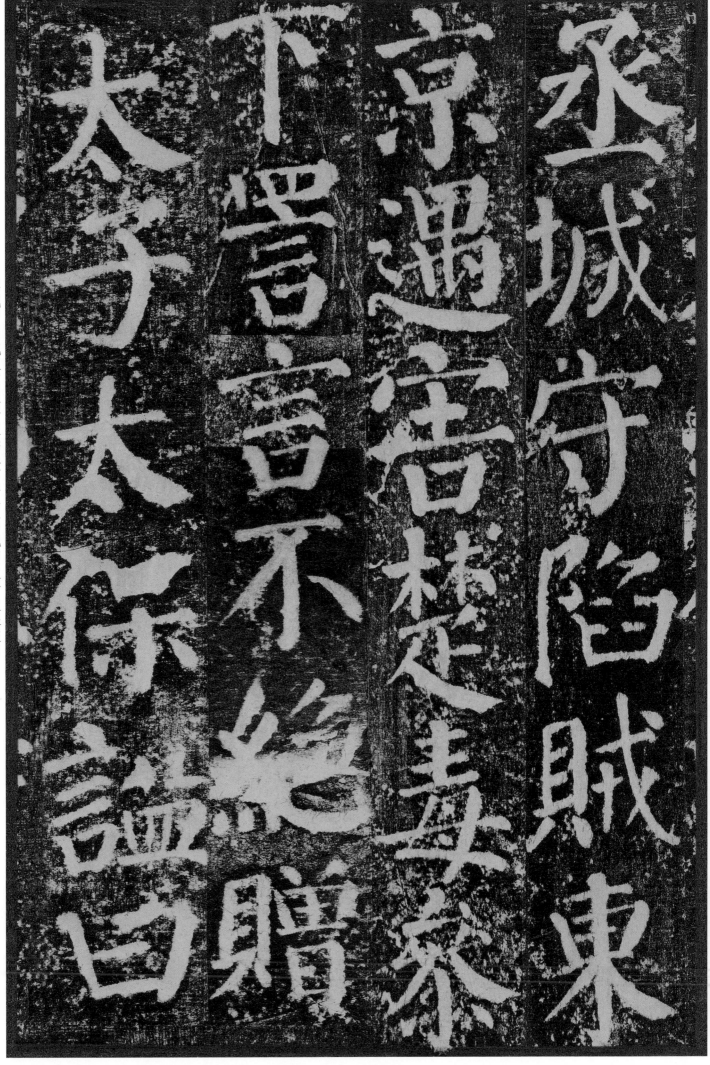

丞城守陷賊東京遇害楚毒參下詈言不絕贈太子太保諡曰

忠曜卿工詩善草隸十六以詞學直崇文館淄川司馬旭卿善

忠曜卿工詩善
草隸十六以
學直崇文
川司馬旭卿善

萬書胤山令茂

曾訥言敏行頗

工篆籀犍爲司

馬闕疑仁孝善

詩春秋杭州

綠書判

皆諷誦之

軍允南工

頻入等善草

詩人

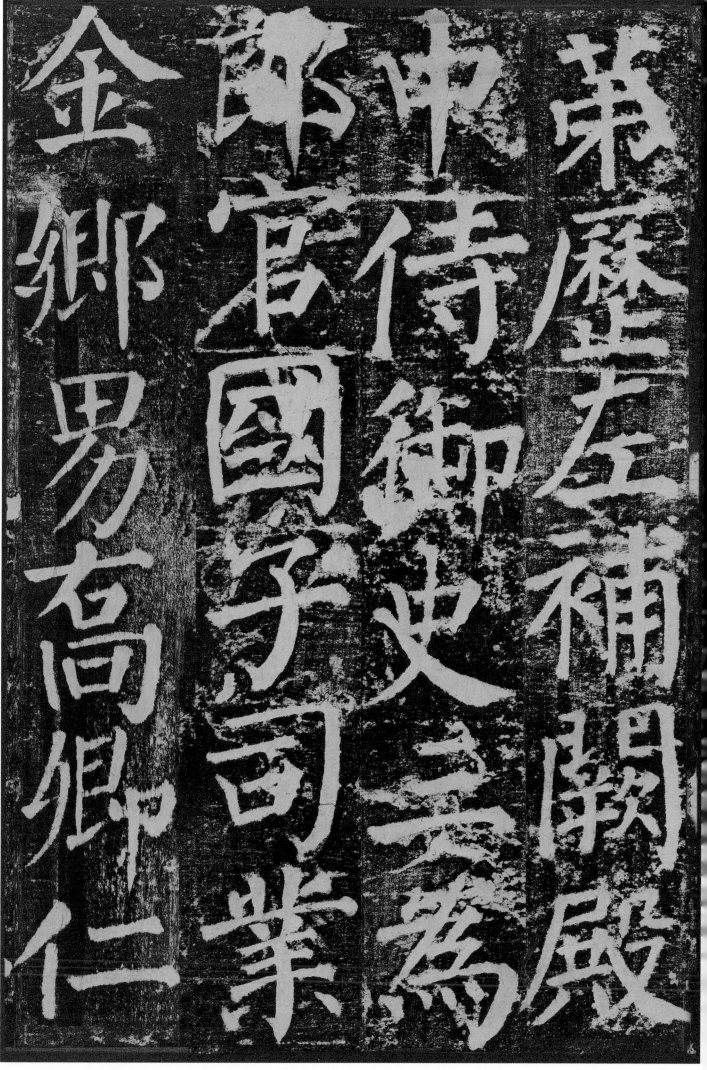

第歷左補闕殿中侍御史三爲郎官國子司業金鄉男喬卿仁

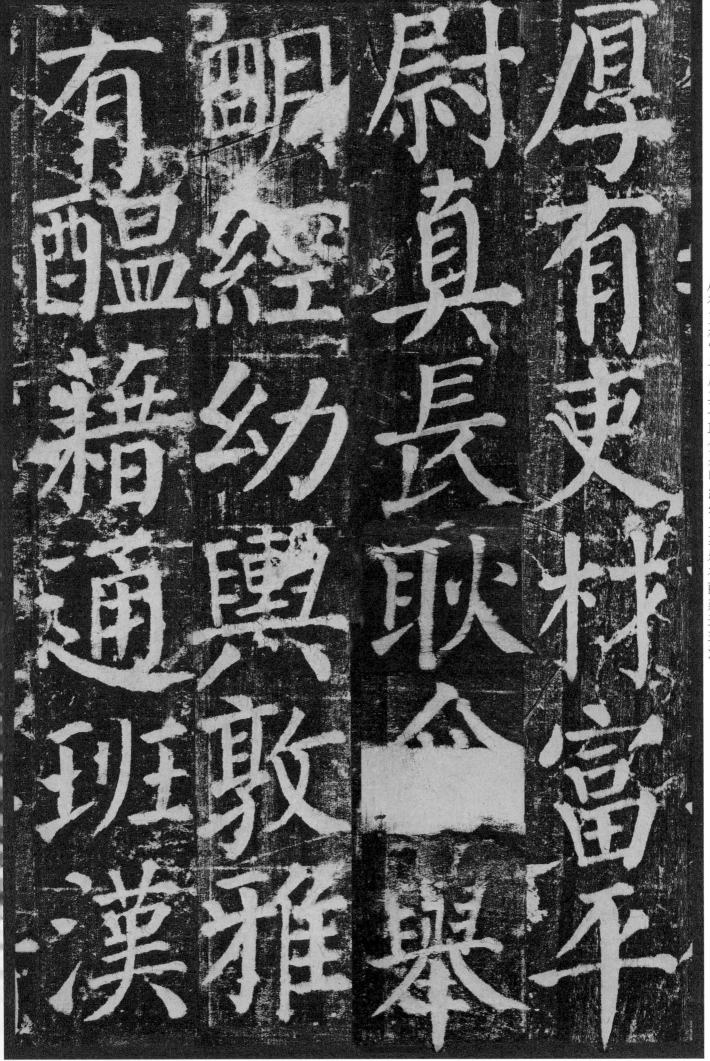

厚有吏材富平尉真長耿介舉明經幼輿敦雅有醖藉通班漢

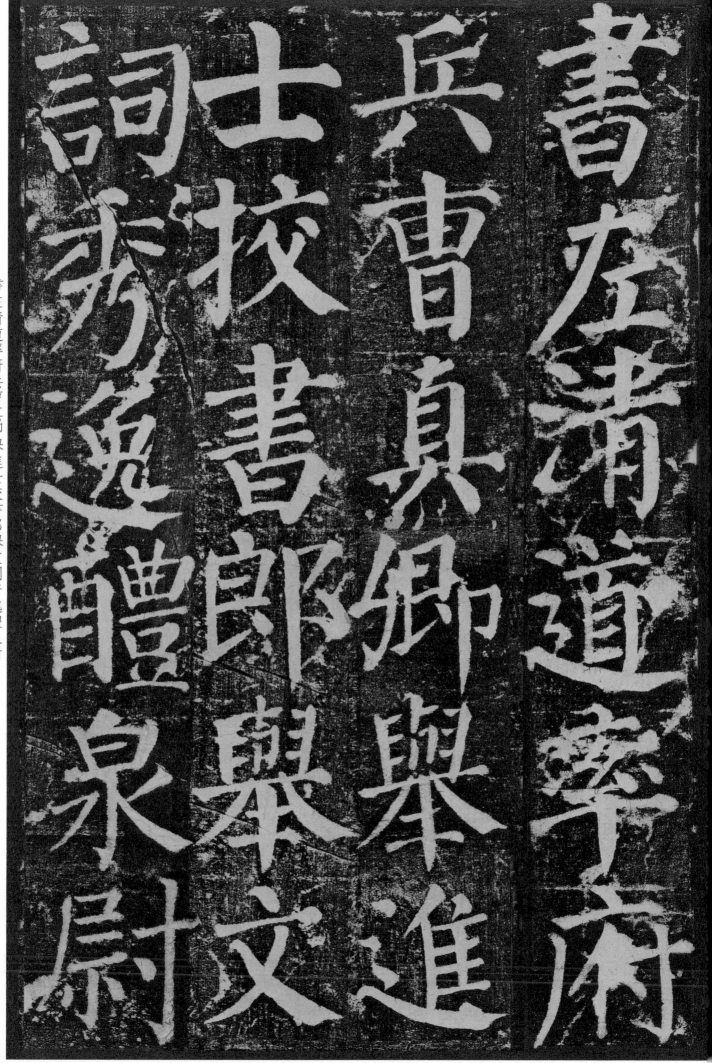

書左清道率府兵曹真卿舉進士挍書郎舉文詞秀逸醴泉尉

書左清道率府

兵曹真卿舉

士挍書郎舉

詞秀逸醴泉尉

黜陟使王鉷以
清白名聞七爲
憲官九爲省官
薦爲節度採訪

黜陟使王鉷以清白名聞七爲憲官九爲省官薦爲節度採訪

50

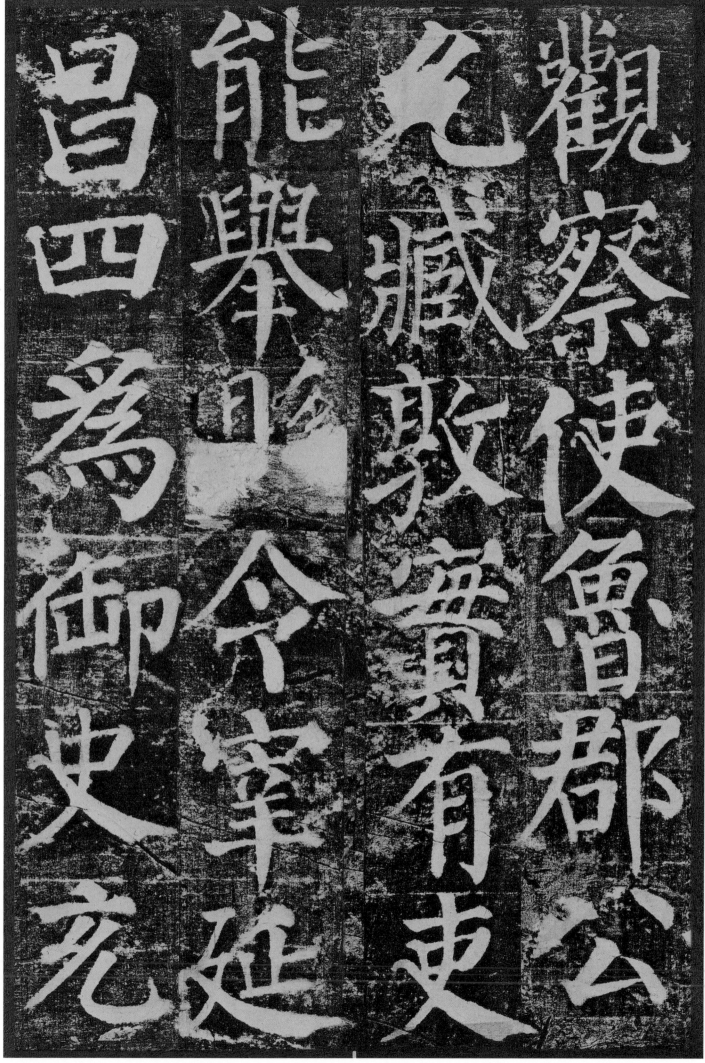

觀察使魯郡公允臧敦實有吏能舉縣令宰延昌四爲御史充

太尉郭子儀判官江陵少尹荊南行軍司馬長卿晉卿邠卿充

太尉郭子儀判
官江陵少尹荊
南行軍司馬長
卿晉卿邠卿充

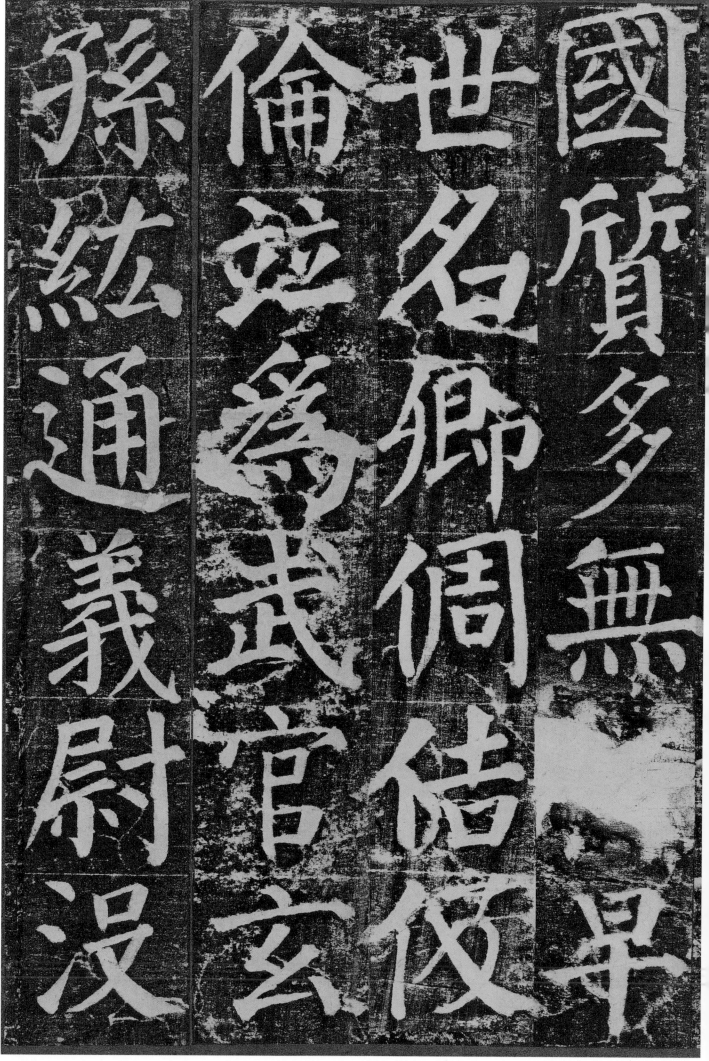

國質多無□早世名卿倜佶伋倫竝爲武官玄孫紘通義尉没

53

于蠻泉明孝義有吏道父開土門佐其謀彭州司馬威明邛州

于蠻泉明孝義
有吏道父開土
佐其謀彭州
司馬威明邛州

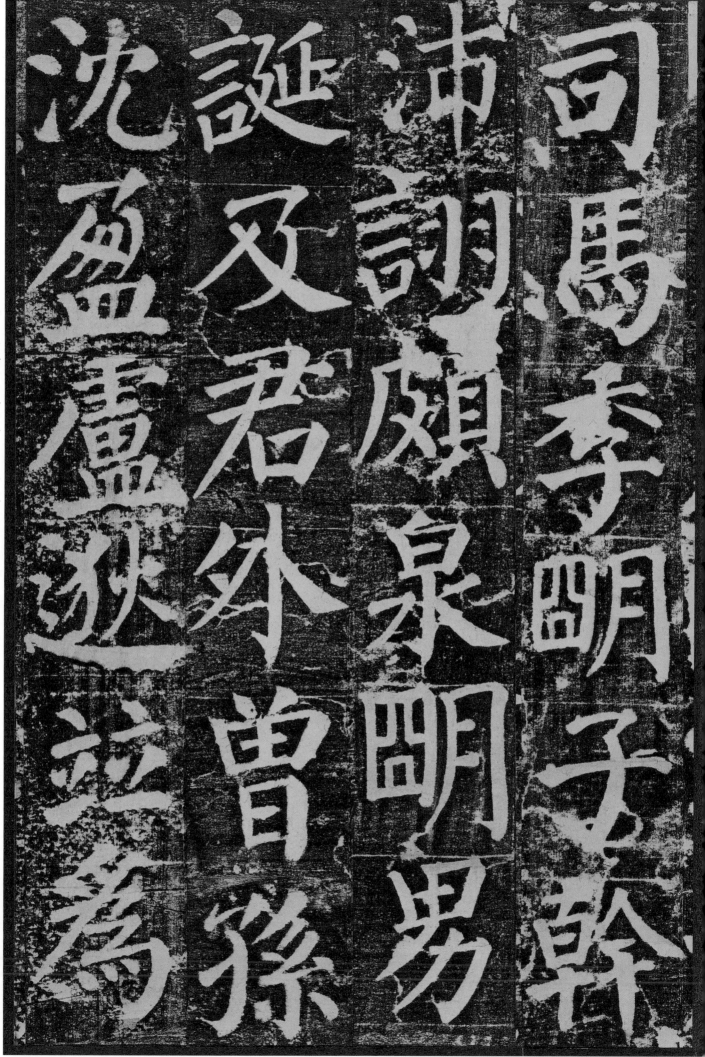

司馬季明子幹沛詡頎泉明男誕及君外曾孫沈盈盧逖竝爲

逆賊所害俱蒙贈五品京官濬好屬文翹華正頲立早夭頲好

逆賊所害俱蒙贈五品京官濬好屬文翹華正頲立早夭頲好

五言校書郎頍仁孝方正明經大理司直充張萬頃嶺南營田

五言校書郎頍

仁孝方正明經

大理司直充張

萬頃嶺南營田

判官顗鳳翔參軍頠
通悟頗善隸書太子
洗馬鄭王府司馬竝

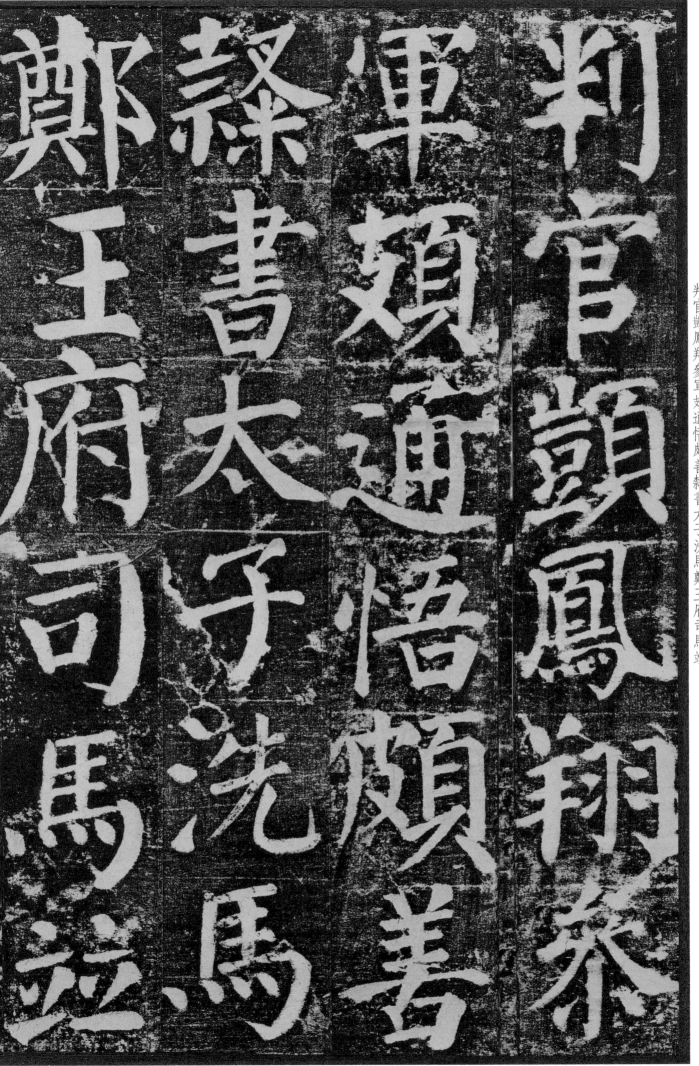

判官顗鳳翔參軍頠通悟頗善隸書太子洗馬鄭王府司馬竝

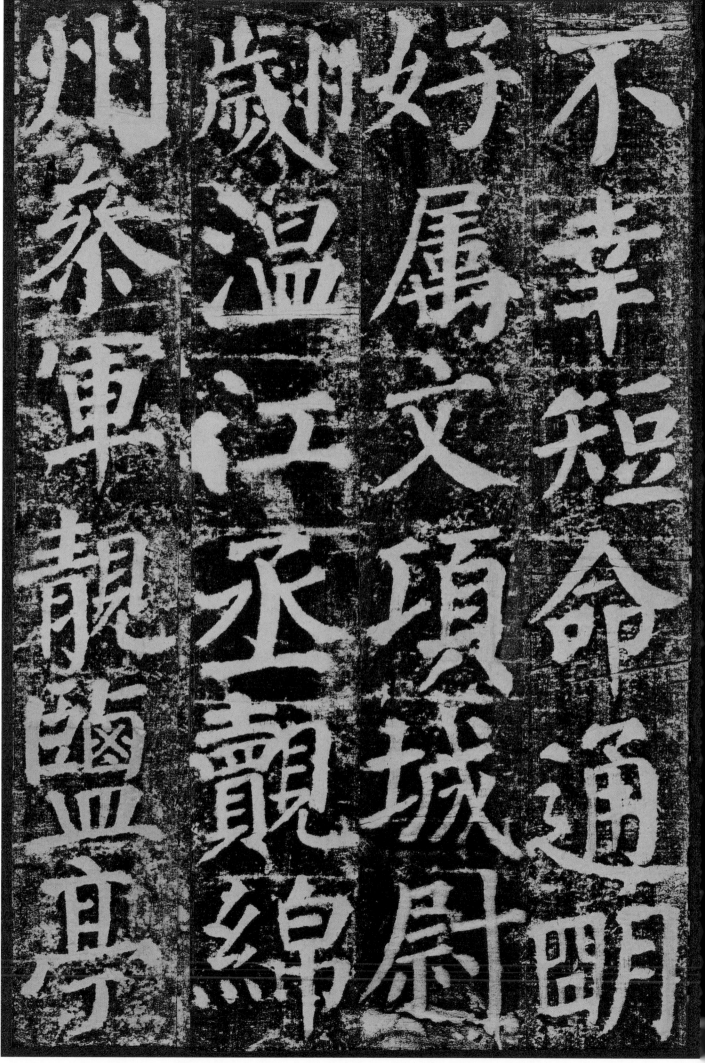

不幸短命通明好屬文項城尉翽溫江丞覿綿州參軍靚臨亭

尉顗仁和有政理蓬州長史慈明仁順幹蠱都水使者穎介直

水明理尉
使仁蓬顗
者仁州仁
賴順長和
介幹史有
直蠱慈政
　都明

河南府法曹頡奉禮郎頋江陵參軍頡當陽主簿頌河中參軍

簿

泰

奉

河

禮

南

頌

軍

郎

府

河

頡

頋

曹

中

當

江

頡

參

陽

陵

顂衛尉主簿願左千牛頤頵竝京兆參軍頵須頍竝童稚未仕

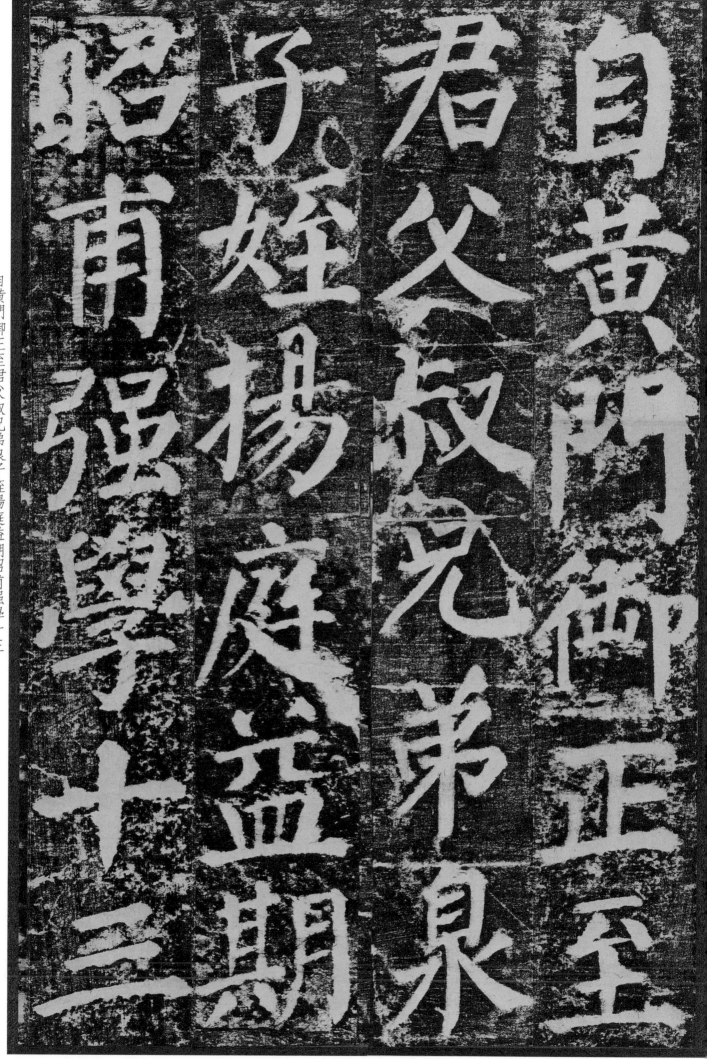

自黄門御正至
君父叔兄弟枭
子姪揚庭益期
昭甫强學十三

人四世爲學士侍讀事見柳芳續卓絶殷寅著姓略小監少保

略姓著寅殷絶卓續芳柳見事讀侍士學爲世四人

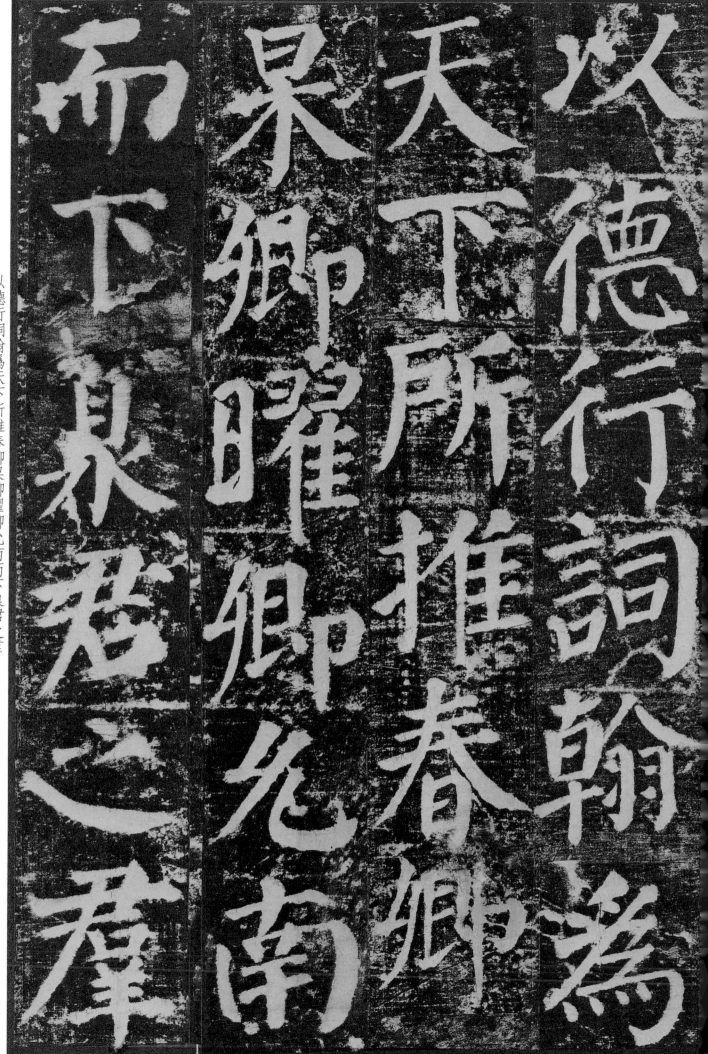

為德行詞翰為
天下所推春卿
杲卿曜卿
允南而下臬君之羣

以德行詞翰爲天下所推春卿杲卿曜卿允南而下臬君之羣

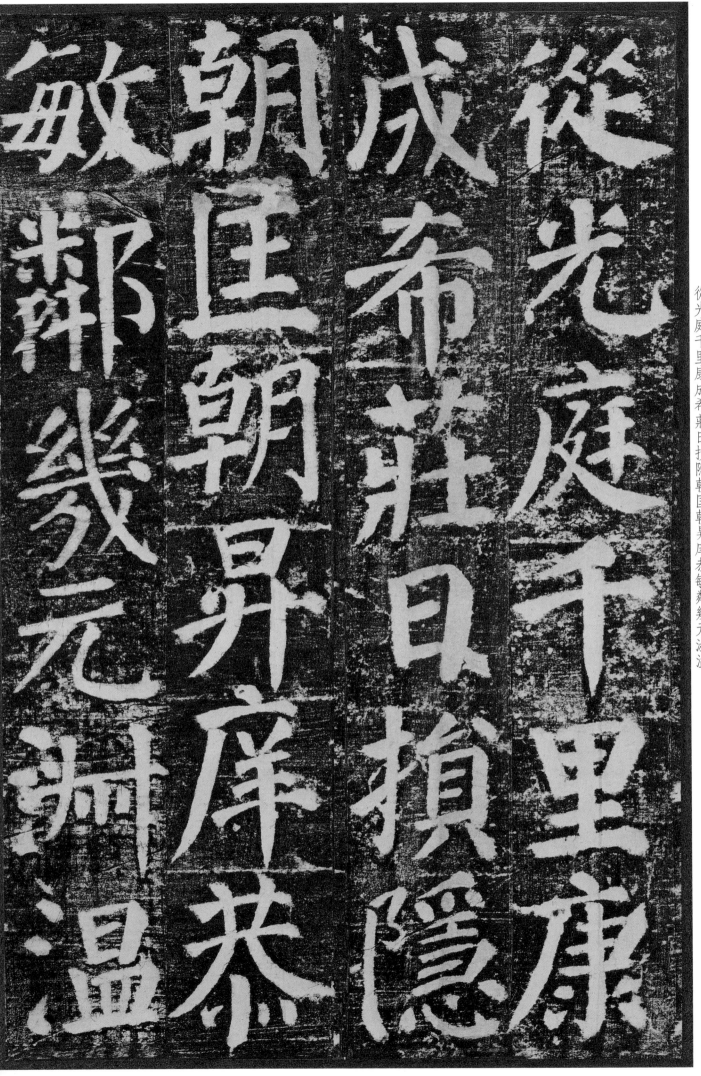

從光庭千里康成希莊日損隱朝匡朝昇庠恭敏鄰幾元淑溫

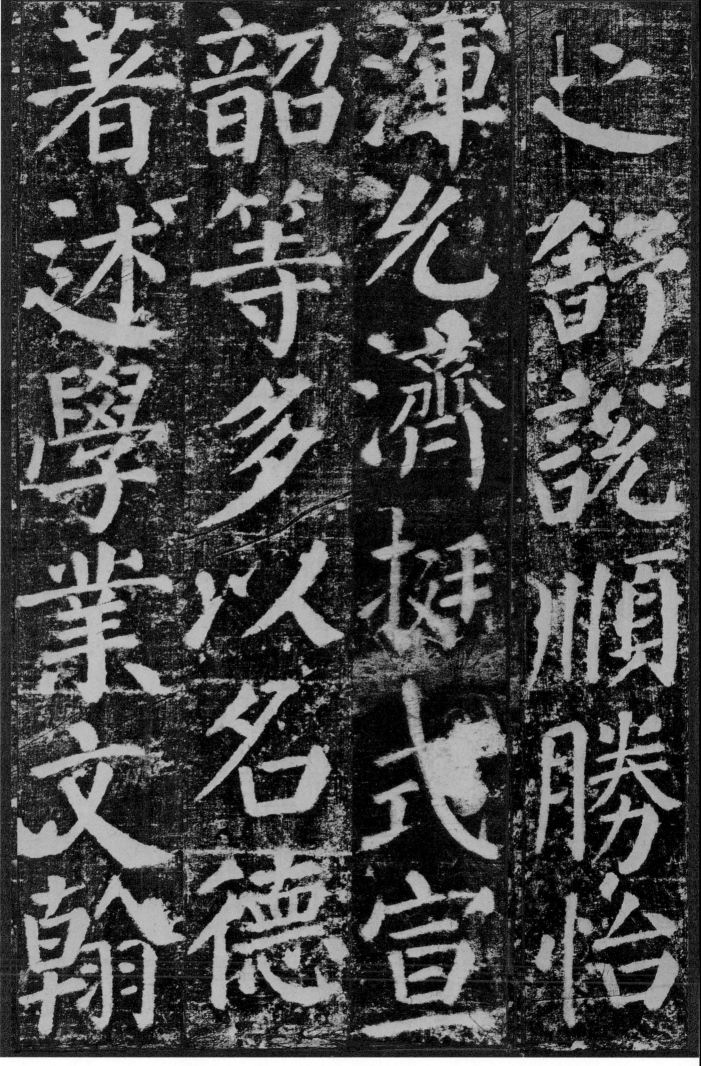

之舒說順勝怡渾允濟挺式宣韶等多以名德著述學業文翰

交映儒林故當代謂之學家非夫君之積德累仁貽謀有裕則

交映儒林故當代謂之學家非夫君之積德累仁貽謀有裕則

錫羨盛時小子真卿聿修是忝嬰孩集蓼不及

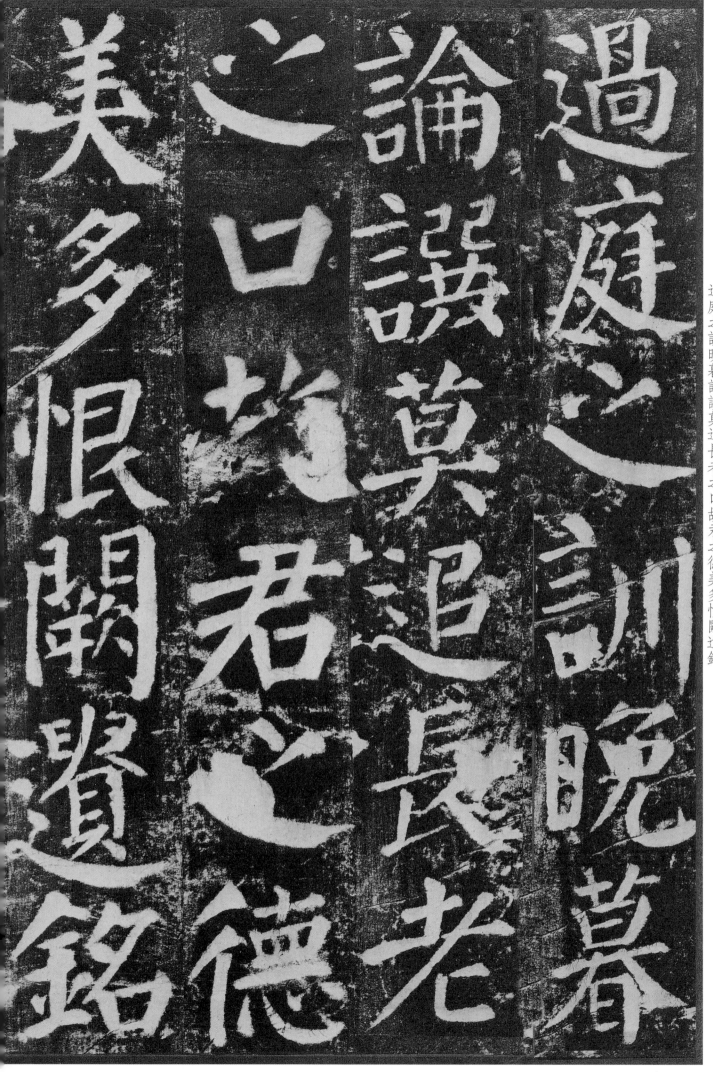

過庭之訓晚暮論譔莫追長老之口故君之德美多恨闕遺銘

日